西方藝術大師名畫復刻版
讓繪畫技巧升級的14堂繪畫課

向大師學繪畫 AR交互版

西班牙派拉蒙專業團隊——著

賴玫瑜——譯

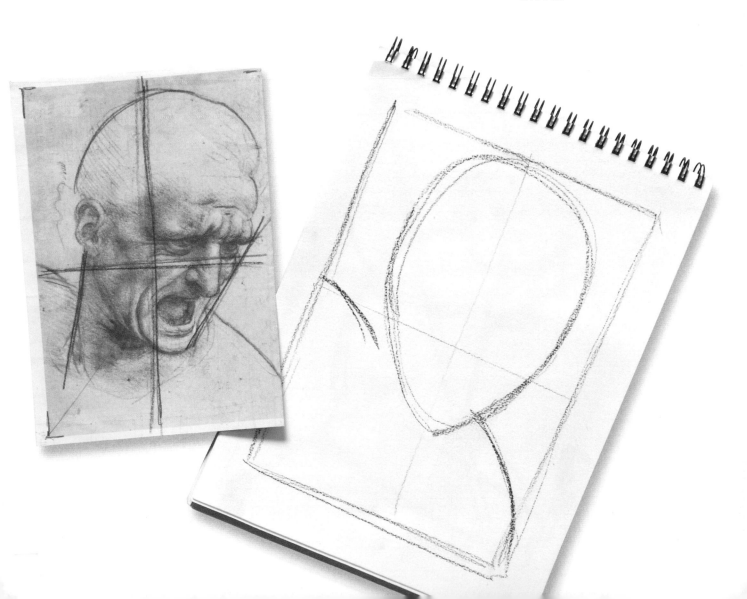

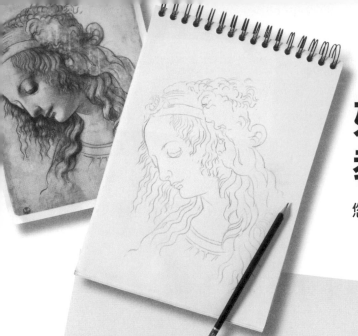

如何使用
教學示範影片（AR）

您可以透過網頁上網註冊或下載APP進行註冊。

網頁註冊

您可以透過www.books2AR.net/dgm/tw這個
網路頁面並輸入以下代碼進行免費註冊：

三個簡單的步驟

1
刮開塗層

2
登入並輸入序號

3
註冊成功

下載APP

1 您可利用以下路徑下載免費AR程式，
IOS http://www.books2AR.net/dgm/ios
或 Android 請至http://www.books2AR.
net/dgm/android

掃描：

IOS的QR識別碼

Android的QR識別碼

2 使用APP來掃描頁面裡出現的任一下列三種圖標

列印 透過藉由電子郵件來列印原
始畫作

影音 展示詳細的繪畫過程

觀察 欣賞作者的其他畫作

3 開始在AR新世界探索

簡單三步驟：

免費下載APP **1**

掃描出現
該標誌的畫面 **2**

開始AR
新世界探索 **3**

列印

觀察

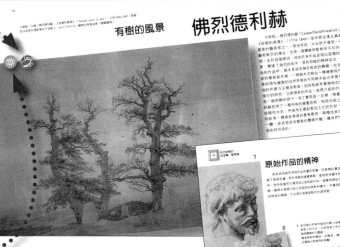

Augmented **R**eality
教學影片觀賞

影音

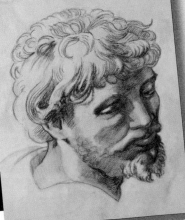

目錄

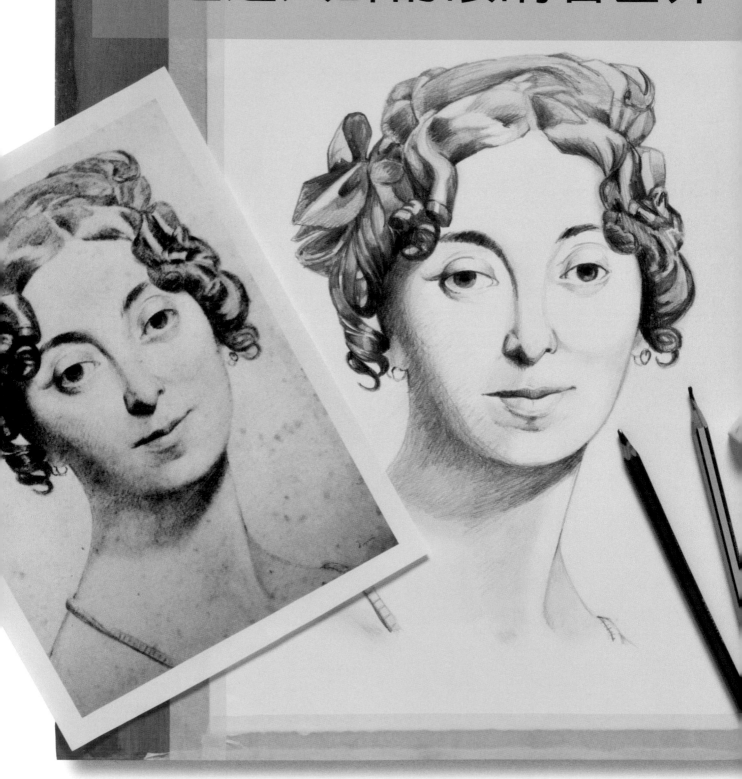

前言

透過大師的眼睛看世界

古往今來，臨摹西方藝術史上的大師作品一直都是美術界的普遍教學方法，諸多高級藝術學校學生在開始學習繪畫時常用此法，透過臨摹過去優秀畫作和雕塑作品來加強對名作的理解。

臨摹藝術家的概念在文藝復興時期開始流行，確切來說是在16世紀，當時的貴族和富裕的資產階級開始流行收藏，同時名畫複製品市場也不斷擴大，這些都是來自當時繪畫界巨匠作品的模仿之作。

素描雖然比起其他類型美術作品相較，顯得基礎許多，但卻是任何藝術類課程、實驗空間、創新、技能基礎理解的開始。它就像一個打造基礎的過程，透過不斷地嘗試、創新，將理論的知識付諸實踐。經過臨摹歷史上著名畫家的作畫技巧並融會貫通變成自身知識技術的一部分，如米開朗基羅（Miguel Angel）、達文西（Leonardo da Vinci）、拉斐爾（Rafael）、杜勒（Durero）、卡拉瓦喬（Caravaggio）、魯本斯（Rubens）、倫勃朗（Rembrandt）等等眾多藝術家的工作方式。臨摹雕塑和素描，是為了訓練繪畫手感、學習名畫風格、計算物品比例、練習陰影，或者理解每一位畫家看世界的獨特觀點。

因此，臨摹的主要目的不是重新複製，而是重新創造、理解和吸收畫家詮釋樣畫時的技巧或方法，希望藉學習大師的洞察力和技能，幫助個人發展書寫技巧和個人風格。換句話說，臨摹可以幫助學習者深入剖析每一位畫家在專業領域內擅長的技巧，並透過這個過程，學會這樣的專業繪畫術。

數百年來，臨摹大師的素描、繪畫以及雕塑類作品，已經成為潮流，如今世界各大著名畫廊爭相收藏美麗的臨摹作品，就是最直接的證明。其中值得一提的，當屬倫敦的維多利亞與亞伯特博物館（Victoria & Albert Museum），館內的威斯頓·卡斯特廳（Weston Cast Court），收藏了許多義大利文藝復興時期重要雕塑作品的複製畫，供那些想要認識、學習以及描繪世界名畫的人，提供盡可能接近原作的 複製品。

雖然有些派別認為模仿名作已經是退流行的學習方法，然而，令人驚訝的是，完成這類素描作品卻是名畫家塞尚（Cezanne）、梵谷（Van Gogh）、修拉（Seurat）、畢卡索（Picasso）、馬蒂斯（Matisse）和賈科梅蒂（Giacometti）等眾多畫家學習繪畫過程中的重要步驟。

偉大的義大利藝術家喬治歐·德·奇里訶（Giorgio de Chirico）在他的書《回到技巧（Il ritorno al mestiere）》中解釋：「必須先從名作複製品開始複製，才能過渡到複製實物」。他補充說明：「要從複製畫作到複製實物，至少需要四到五年的練習。」

使用素描複製著名藝術家的畫作，如本書所提，這是一個非常有利可圖的練習；當然，它需要耐心、高度反思、具備某種技能和非凡的技術知識。

雕塑家吉安·洛倫佐·貝尼尼（Gian Lorenzo Bernini）指出，臨摹大師的繪畫抄本對於畫家養成非常有用。古典樣畫與舊風格的練習讓人更加熟悉並形成美學思維，提供有價值的思路，有助於面對自然狀態的實體模型來畫畫。

模仿
大師的線條

　　第一部分提供臨摹實用技巧，透過素描複製大師的畫作，素描工具如炭筆，鉛筆，色粉筆，赭紅色粉筆等，讓繪畫者理解如何臨摹大師畫作。本章有助於理解使用這些材料的思維結構：如何調整樣畫、使用什麼方法、如何使用材料讓繪畫者根據自己的經驗投射出習得的經驗。簡而言之，它提供了一些指導與有用的提示，以便繪畫者更好地構建和組織作品，確保盡可能忠實再現原畫作風格和與藝術規則，並形成繪畫者的個人風格。

銅版畫、
素描術與印刷

文藝復興後，繪畫工作室開始併用畫作和印刷品。第一批是作為預備性研究進行的，以決定作品的確定結構或特定細節，例如某些手的形狀和位置，臉部表情或覆蓋物的褶皺。複製是一種「學會看」的一階方法，因為它迫使一個人透過另一個人的眼睛去看，並注意到其他人看到某些東西的方式，並將其捕獲在紙上。這是一個很好的學習系統，有非凡藝術家製作的優質抄本可為證明。

用於臨摹的樣畫

最初，藝術專業的學生從他們參加過的工作室的老師所做的繪畫或研究中學習，或者藉助他所收集的一系列印刷品，他們明確表達了藝術技巧，使用繪圖材料，更好地了解樣畫中最複雜的部分，通常是人物形象。因有印刷品的適用，因而獲得了大量不同的樣畫模型，並且這些模型獲得大量的推廣且被普及，學院無疑為此做出了貢獻。版畫達到了一定的接受度，因此很少有人於繪製時使用人體模特兒，而是使用版畫中的圖像來進行構圖。

▲ 幾個世紀以來，版畫是藝術家主要靈感的來源。它們是用於複製姿勢、構圖或角色的插圖銅板畫。

▼ 過去的藝術家幾乎不繪製人體模特兒，他們的作品是從遍布歐洲的郵票和版畫複製而成。
這是一個十七世紀藝術家基於埃吉狄厄斯・撒德勒（Aegidius Sadeler）和阿戈斯蒂諾・卡拉齊（Agostino Carracci）的雕塑製作他的繪畫的例子。

選擇高質感的樣畫

今天，畫作的愛好者更容易開始進行臨摹，因為現在有許多機械系統可以輕易幫助我們獲得高質量的樣畫，允許您調整顏色並區分線條的細節。但是，在開始之前，您應該慎選，並至少不小於在A4尺寸的紙張上進行臨摹。

繪畫者除了可以從平板電腦或電腦的螢幕上觀察樣畫，從不同的大師畫作裡挑選出適合的臨摹作品，也可以讓臨摹過程變成一個趣味的多樣化練習。

▲ 畫作的展覽目錄是繪製模型的靈感來源。

◀ 使用具有高解析度的樣畫以便能夠欣賞線條與陰影的細節。另外，如果你有不同的型號，那就更好了。

◀ 福特·馬多克斯·布朗（Ford Madox Brown），《最後的英格蘭》（The Last of England），1852年在英國的最後一部作品，紙板鉛筆畫，40.8×36.5公分，英國伯明翰博物館和美術館（Birmingham Museums and Art Gallery）

以繪圖為專案

繪畫本身就是一門藝術學科，與繪畫或雕塑一樣有價值，但在過去卻不是這樣的。直到進入二十世紀，它只被認為是一個簡單的過程，是實現更大規模的任何作品的初步階段，一個實驗場或創作的支撐。以下多幅作品都是藝術家可用以證明為其最終繪畫作品製作的初步繪圖。

福特·馬多克斯·布朗（Ford Madox Brown），《最後的英格蘭》（The Last of England），1855年，麻布油畫，46.4×42.3cm。菲茨威廉博物館（劍橋，英國）。

紙張的選擇與處理

▲ 建議備有一個不同顏色、磅數與材質的文件夾以利於
臨摹不同作品時能選擇較相近於原始作品的紙張。

於臨摹畫作前,需要花點時間挑選底紙,這在
繪圖時可能會影響到繪圖表現與欲呈現的效果。仿
繪圖者應備有一個包含不同顏色、類型與紋理的紙
張文件夾,以檢查那些紙張較適於原始作品臨摹的
呈現。有時,色調與紋路不盡相同,但這不應造成
困擾才是,因為有些方法可修改背景顏色並儘可能
地將其調整為接近原始作品的抄本照片所呈現出來
的顏色。

紙張調色

有時,紙張的色調與樣畫所呈現的色調不一
致,有可是因為紙張老化所致,不然就可能是因當
時藝術家採用了水染的方式,在紙張上彩塗抹彩色
銅綠所致。在前述狀況下,可將紙張用水彩染色,
盡可能地將其調整到接近原色的色澤。簡單的過水
洗刷會使白紙看起來更原始,甚至呈現仿舊的感
覺。乾燥後,以完全正常的方式進行處理即可。不
要錯誤地去模仿紙張的氧化色漬、撕裂或潮濕感,
因為它不是臨摹的目的。這是製作畫作的抄本,而
不是偽造仿畫。只需用水彩調整背景顏色,甚或用
顏料和棉布將表面染色就可以。

▼ 以適當方式準備的底紙對於每個臨摹件的成功與否具有
顯著地影響。使用水彩是來調整紙張顏色的一種方法。

▼ 也可以製作一個紙或棉花製作的染畫球。於其上置放
一段色粉筆,將染畫球沾上欲製圖的表面,即可將染
劑沾染到底紙上。

保護紙張的繪圖

　　許多臨摹者以事先在底紙上製作的線性或方格網格，來與其他線條做比較、計算距離、調整比例，進一步幫助臨摹方便構圖。雖然這種方法在水彩、油畫等繪畫中有幫助，因為之後網格線條會被塗色隱藏，但素描並不推薦，因為網格很可能無法簡單地擦除就消失，導致素描效果被破壞。有一種替代方法，就是將紙條鋪於畫作和紙張上，確定大小比例並做記號，以更好地調整畫作比例。這個方式可以避免損壞紙張與避免紙張被不必要的線條和筆劃畫滿。

▶ 使用網格能有效率地調整水彩畫或油畫，但在素描就不是這麼一回事，無論怎麼使用橡皮擦擦拭，網格線條都很難完全消失。

▼ 切下一些紙條並用紙帶固定到底紙上。這些紙條提供底紙測量和比例，有助於更好地調整畫作，而無需繪製初步輪廓。

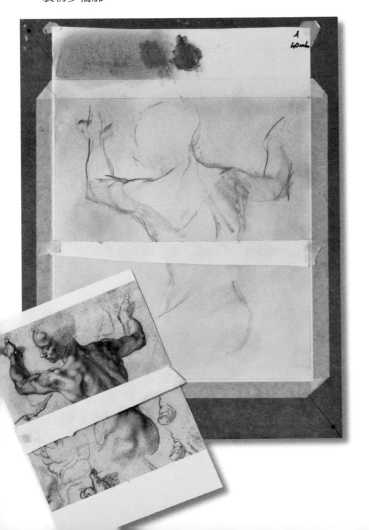

▲ 為了調適畫作，您可以在透明投影片中置入攝影抄本，並以奇異筆畫十字做記號，以利於紙上分析模型的狀況。

繪圖的結構

　　構思構圖和骨架的概念是繪畫的第一步，這也是臨摹者將眼前所見的畫作，在腦中排序和分層構圖的剖析過程。很長一段時間，繪畫老師和繪畫手冊都集中在解釋如何從幾何圖形角度切入，教導臨摹樣畫的精確構圖。臨摹畫作的第一步，正確畫下這些構圖，完整臨摹的框架、骨架，將有利於臨摹者對於研究樣畫有更清晰的了解，使畫作的每個部分相對於其他部分更有正確比例。

確認草圖

　　任何畫作的成功與否取決於它的草圖與它繪製的第一階段。若繪製的畫作比例是正確的，也就是說它越接近現實，那麼定義和起型的工作就會簡單許多。也因為這緣故，建議以最集中的注意力與時間在模型的草圖，進行必要的修正，直到您完全確定模型的繪製已近完善且合適，而不要在還沒有完全確定輪廓的時候就對畫作開始著色。畫作完成繪製後產生的任何一個輕微的錯誤都可能會導致嚴重的差錯。

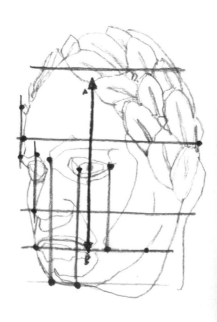

▶ 彼得・保羅・魯本斯（Peter Paul Rubens）（1577-1640）男性軀幹背部的研究。

▲ 多邊形線幾何輪廓適用於魯本斯的畫作。

▼ 確定軸心、輪廓的折線、測量比較以及垂直點的終止與對應的裝配石膏模型方法的示意說明。

從骨架的環節開始

　　骨架構圖有許多不同方法，最常見的是採用多邊形線條描摹圖形，也就是將模型分解，找出形成圖形骨架的線，再去評估每個線段的傾斜度和線與線之間角度來繪圖。這種構圖方式須以易於修改的繪圖工具輕輕按壓進行，以便在固定輪廓後能輕鬆刪除。其他可採用傾斜或扁平狀的炭棒，以輕柔的方式，採平行點與虛實陰影混合的方式進行骨架繪製。

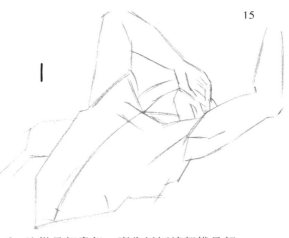

1. 欲從骨架畫起，應先以短線架構骨架，以追蹤圖形的輪廓。

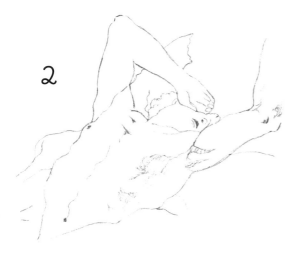

2. 將初始的骨架與幾何圖擦除，用波浪與蜿蜒的線去替代，以便呈現更好的人體解剖結構。

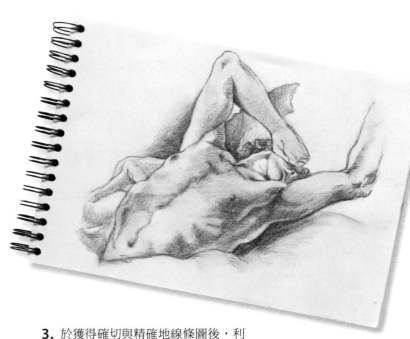

3. 於獲得確切與精確地線條圖後，利用三種顏色的色粉筆來繪製陰影。

用錐形紙擦筆繪製草圖

　　使用錐形紙擦筆筆尖，染色後，進行骨架的繪製，以輕柔的線條完美融入作品，不需擦除繪圖的線條，這是最不劃傷紙張的工具之一。這在那些呈現出陰影漸進變化的作品中非常好用；相反的，若以線條處理畫面並且作品缺少明暗變化，則不應使用此工具。

繪圖時的一些協助

　　經驗豐富的畫家都能以非常熟練、極小的誤差的方式來進行模型的手繪；然而，業餘藝術家在這方面可能會遇到一些困難。在下一節中，提供了一些技巧或「小輔助工具」，以補上述的不足之處，不致於妨礙作品品質。

光桌

　　業餘藝術家可以使用桌子底部有強光玻璃，或材質為聚氨酯塑料的光桌，進行畫作繪製的投影照明。在桌面將畫紙疊在欲描繪的樣畫上，打開燈光，紙就會半透明地映照出下面樣畫的輪廓，使用炭筆或石墨鉛筆耐心繪製樣畫，就可以獲得比例正確的線條。下筆應當輕柔，因為部分圖形的線條可能下個階段要擦掉。

▲　光桌有助於模型的描繪。只要疊加插圖和描畫作就足以將模型投影出來。

1. 要進行描圖作業，請在要進行複製的圖的背面進行著色，該紙張的大小應與欲作業的底紙的大小相同。

2. 用紙膠帶將抄本固定在紙上，並用不太鋒利的石墨鉛筆描繪輪廓。

臨摹

　　這個技巧用於較複雜的樣畫，防止繪畫者在繪圖的骨架草圖中出錯。

　　先準備一張與樣畫一樣大小的畫紙，在你要摹仿的樣畫背面塗黑，然後將畫紙放置在樣畫下，用膠帶固定畫紙四個頂點，讓紙不會滑動，接著用鉛筆在樣畫的正面，將輪廓再次描繪一遍，如此，線條將被轉印到下面的畫紙上。拿走樣畫，畫紙上就會出現要畫的初步輪廓，可以稍微再以鉛筆加強線條。

A. 完成圖像追踪後，必須確保並檢查線條，以便讓樣畫的輪廓更加明顯。

B. 一旦完成該過程，繪圖的比例將會非常均勻，因此臨摹者只需要專注於著色效果即可。

A

B

3

3. 最後，移除紙張並檢查追踪圖像。這種方法並不是新手獨有的，因為有經驗的藝術家在面對非常複雜或華麗的繪畫時也會採用它。

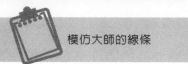
線條與陰影的織繪技巧

描好輪廓後,接著就要畫陰影。陰影不是直接描繪完成,描繪者下筆要適中,按照作品的明暗光影,一層一層加深,緩慢完成,以掌握畫作的進度和最終效果。

用鉛筆勾勒:堆疊與交織線

使用鉛筆、石墨、色粉筆或炭筆,可以輕鬆地堆疊出像陰影效果的線條,在繪畫者手中,以堆疊或平滑的交織技巧,透過柔和線條,表現樣畫的所有特徵,讓每個下筆都有助於細節描繪,呈現畫作應有的色調效果。

只需要考慮到一個基本前提:依據每個交織線的引導形成每個表面的特定質感,將有助於景的對比和區分。

A. 第一次繪製陰影使用的是天然炭棒,線條以柔和筆觸延長。

B. 藉由炭精條,可使對比度明顯呈現,因為它能提供更深的黑色並允許更好的線條控制。

◀ 舊畫作的陰影效果平穩且漸進。部分畫作用紙張保護,以免觸摸手部破壞畫作。

使用炭筆進行非常緩慢和漸進的工作

　　使用炭筆繪製陰影時,最好輕輕地開始下筆,一筆一筆慢慢來。炭筆應是很長的並且從頂部拿,因為這樣我們才能確保陰影非常細。

　　使用炭筆須循序漸進,如此一來,陰影才能在可控的範圍內調整,才不會因為炭筆壓在紙上太重,而使陰影難以修正。

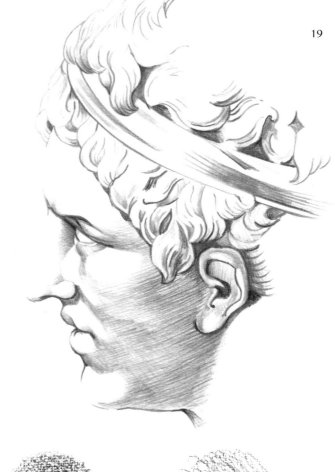

▶　十八世紀的舊畫作的抄本,使用不同交織線的赭紅色鉛筆所繪製。

A　　　　　　**B**　　　　　　**C**　　　　　　**D**

▲　以上是使用石墨鉛筆的一些最常見的陰影技法:平行線(A),30°角(B)的交叉線,灰色或均勻陰影(C)和螺旋線(D)

削鉛筆與色粉條的方法

　　要描繪畫作,特別是那些需要精細工作的畫作,請勿使用未經處理的截面色粉條或以削鉛筆機削出來的鉛筆筆尖。不管是色粉條、炭棒和鉛筆的筆尖,應永遠保持長度,並以美工刀削尖。

　　如此可確保線條輕柔、可控、確切,也可避免紙張被劃破。

舊石膏像畫作

在大師的形成階段製作舊雕塑的複製品一直是常用的手法，這也依然是在學術繪畫的教學中反覆出現的一個習俗。這些石膏製的複製品可以獲得理想的、美麗、均衡、具有明確的體積和形狀的模型。然後，石膏模型也成了可以深入了解人體形象，解剖結構，比例，臉部特徵和表情的有價值的工具。

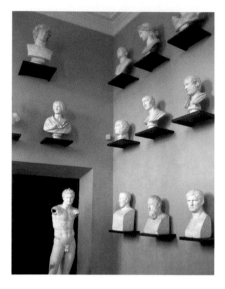

▲ 羅馬法蘭西學院（Academia Francesa de Roma）學生製作的石膏模型複製。

循序漸進的學習過程

當十八和十九世紀藝術院校的學生掌握了幾何物體繪圖的基本知識時，他們開始畫石膏鑄件。這些素描通常用石墨、炭筆或色粉筆完成，目的是複製經典雕塑。一旦學生成功複製石膏鑄件，就準備以單色素描做人體樣畫的處理。因單色降低了顏色的繪畫困擾，因此，按照進展的邏輯順序，顏色的繪畫練習就被推延到更後面的階段。

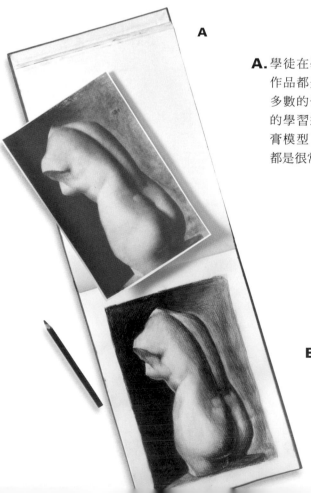

A

A. 學徒在學習過程中完成的抄本作品都是由學院控制，其中大多數的作品是畫作。在階梯式的學習過程中，他們使用了石膏模型，這在所有的藝術學校都是很常見的。

B

B. 首先用炭筆繪製輪廓的色痕，繪出陰影的形狀並確保它們彼此保持比例。

石膏素描作品

石膏人像，使用經過充分研究和控制的適當光源照明，可讓學習藝術的學生能夠對光線的對比和漸層變色進行有趣的實作，他自己可以根據他的意圖和表達標准進行修改。

許多藝術家，包括畢加索或塞尚，都使用這種教學方法來研究體積和起型。繪畫者可以直接用石膏來練習，甚至可以嘗試重現過去偉大藝術家們在學術階段繪製的石膏畫。它們是分析一些陰影技術並掌握陰影中漸進光透過的好工具。接下來，它與巴勃羅‧畢卡索在他多年學習期間所做的另一項研究進行了測試。

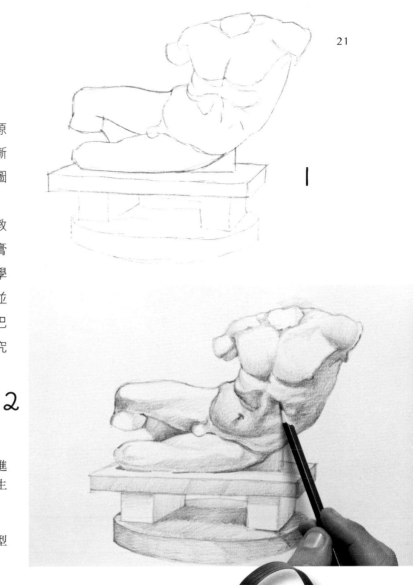

1. 首先繪製石膏的輪廓：圖形及其底部。

2. 在保證形狀和比例的情況下，利用灰色漸層變色來進行顏色的漸層變色，若是從上端握住鉛筆，則會產生輕微的對比色。

3. 起型，描述線條的體積，背景的陰影有助於突顯模型的輪廓以及白色石膏的明暗對比。

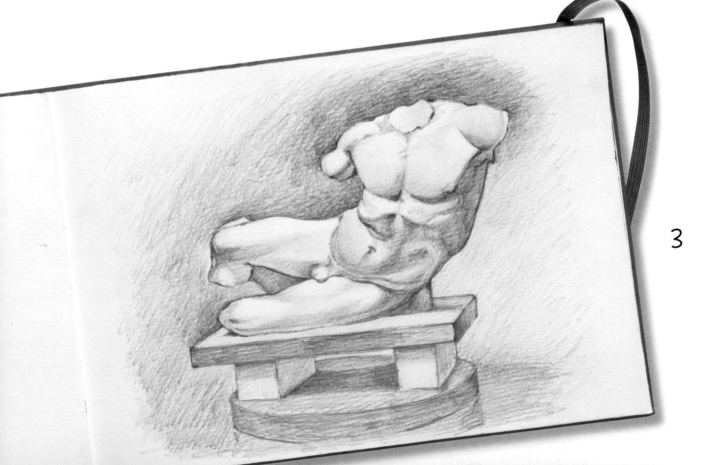

強調線條的體積感

A

A. 透過非常柔和地使用陰影並用手指暈染它們來實現起型效果。

著色是每個繪畫者必須掌握的資源之一，也是他們在學習階段通常佔據的最多時間之一。這是因為陰影不是任意下筆，而是受制於確定其位置、形狀、範圍和密度的系統規則。對於這一切，必須添加藝術家自己的詮釋，在許多情況下，這種詮釋也塑造個人風格的顯著特徵。

起型練習

起型包括使用滑過去的平滑方式呈現從光亮到陰影的表面，無輪廓或線條的使用，僅止於形成漸層變色的色痕，並無明顯的對比。

繪製立體感的最佳方式是在底紙上縱向拖動炭棒或色粉筆，因為它可以大面積的處理有問題的區域，並更容易對漸層變色區進行繪製，以避免出現任何線條地痕跡。之後用指腹柔化繪圖結果以達成暈染的效果。

如果您已正確製作完成，則可以對模型進行起型，並顯示模型的表面及其所有體積與起伏。

B

B. 融入新值允許在球體產生體積效應的漸層。

C. 最終地起伏效果源自於白色色粉筆所製造的加強效果。光線與陰影之間的區域對比，藉由球體的球形甚至會有更多。

C

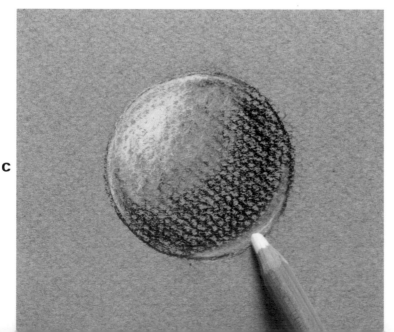

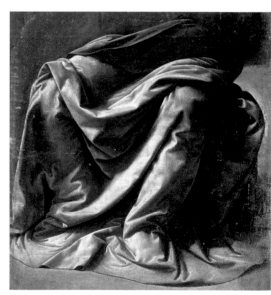

▲ 這個簡單的陰影練習，是李奧納多達文西的立體研究，是使用白色色粉筆練習造型效果與亮點的良好起點。

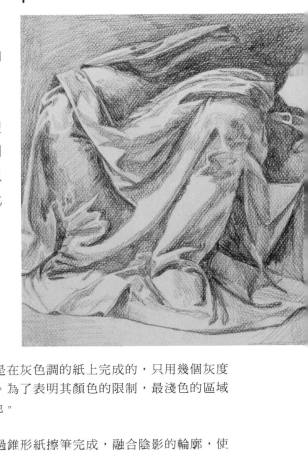

白色明亮的部分

　　過去有些藝術家在有色紙張上面作畫只為了能在完成的作品上面加入光線明亮的部分。

　　若展現的面積小，他們會用傳統的方式用炭筆或色粉筆遮蓋模型，用手推、融化和製造陰影的立體感，甚至用錐形紙擦筆暈染它。當模型呈現陰影範圍大時，它就會在接近工作的最後階段將顏料用定劃噴霧劑來固定，這其中包括利用白色色粉筆加入光的亮點。這些增強功能應以輕柔的方式適用於特定的區域，這樣它們可以增強繪圖的體積，就好比它快從紙上逃脫一般，可以產生近乎神奇的效果。

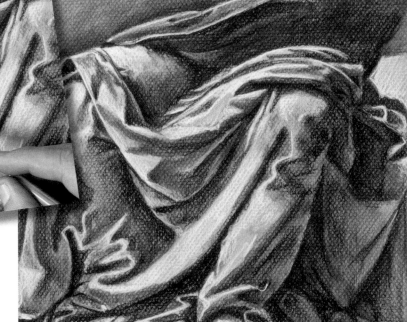

1. 第一個色塊是在灰色調的紙上完成的，只用幾個灰度值標記陰影。為了表明其顏色的限制，最淺色的區域不要覆蓋顏色。

2. 起型效果透過錐形紙擦筆完成，融合陰影的輪廓，使其顏色看起來更柔和與漸層變色。

3. 白色色粉筆的亮點應僅使用在皺褶最突出的部分，因在那個地方受光線的影響最強烈。

4. 用深黑色加強深色陰影並用白色高光突出顯示光線後，皺褶起伏的效果顯得非常明顯。

小規格練習

　　在處理本書中提出的實踐之前，建議做一些摘要、筆記或事前評估。選擇一些樸實的模型，並用石墨、炭筆和色粉筆製的鉛筆練習線條及陰影。最好選擇小格式，因為畫作會（視其比例和整體視覺）更容易控制。

創作架構

　　如果無法透過任何方式進行描繪且直接在模型前繪製，則可以透過組合幾何形狀的方式來創作。您必須綜合每個元素在每個幾何形狀的架構中的位置。以這樣的方式作業就能達成幾何形狀、比例、周圍空間平衡的完全管控，也可正確地調適限定主體輪廓的主線的傾斜度。與對齊點一樣，一旦解決了基本幾何方案，繪製模型就會更加地成功。

▶　小的便條本非常適合開始複製大師的畫作，可以從簡單的幾何圖形開始構圖。

便箋

　　想要畫得好就必須練習，最好的方式就是非正式地練習，沒有去完成一個完美而細緻的作品的壓力。首先，你可以選擇一些簡單的畫作和或高或低解析度的圖像，並嘗試在中小型筆記本中複製它們，使用非常微弱的線條定位模型中的各物件比例練習手繪繪圖。之後添加陰影，最後，修復（畫作的）線條，以求盡可能地與原作相似。在小便條本上工作時，應捨棄色粉筆或炭筆棒的使用，最好使用鉛筆。

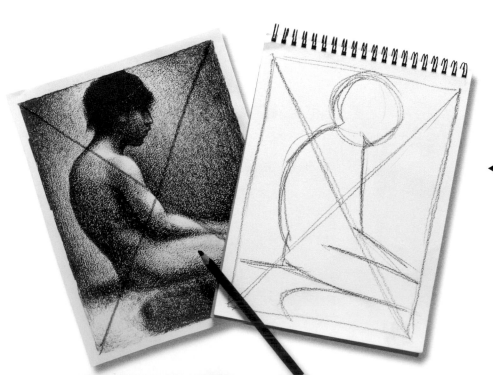

◀　用於繪畫的工具應始終應以底紙的尺寸為準。
　　創作架構是最基本的設定且主要代表了畫作與紙張間的形態、空間和它與紙張間的關係。

1. 第一步是繪製組合對角線以找到圖片的中心。然後，專注於主要的簡單幾何圖案的主要形態的繪製。

2. 繪製構圖線時，必須確保輪廓較應以輕微的筆觸作業，因為在繪圖結束後，就必須將它們擦除。

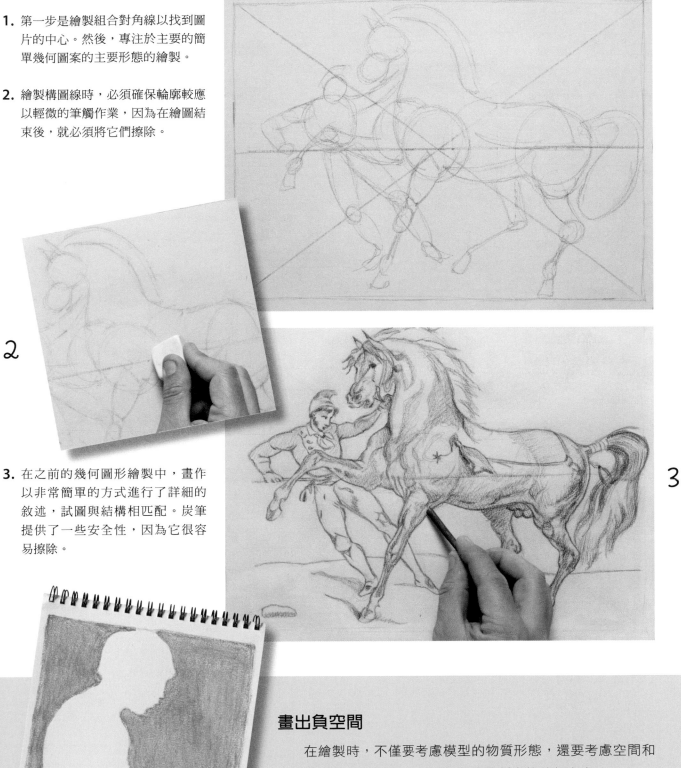

3. 在之前的幾何圖形繪製中，畫作以非常簡單的方式進行了詳細的敘述，試圖與結構相匹配。炭筆提供了一些安全性，因為它很容易擦除。

畫出負空間

在繪製時，不僅要考慮模型的物質形態，還要考慮空間和負空間（圖的內部）。它們是正確繪製表格的好參考。

空白空間與圖形共享輪廓，如果繪製了這些輪廓，實際上也繪製了物體。

至於抄本的負空間，如果它們與真實模型中的形式不同，則表示繪圖的比例不均勻。你必須記住它們，因為正形式和負空間的形式完全填滿了格式的空間。

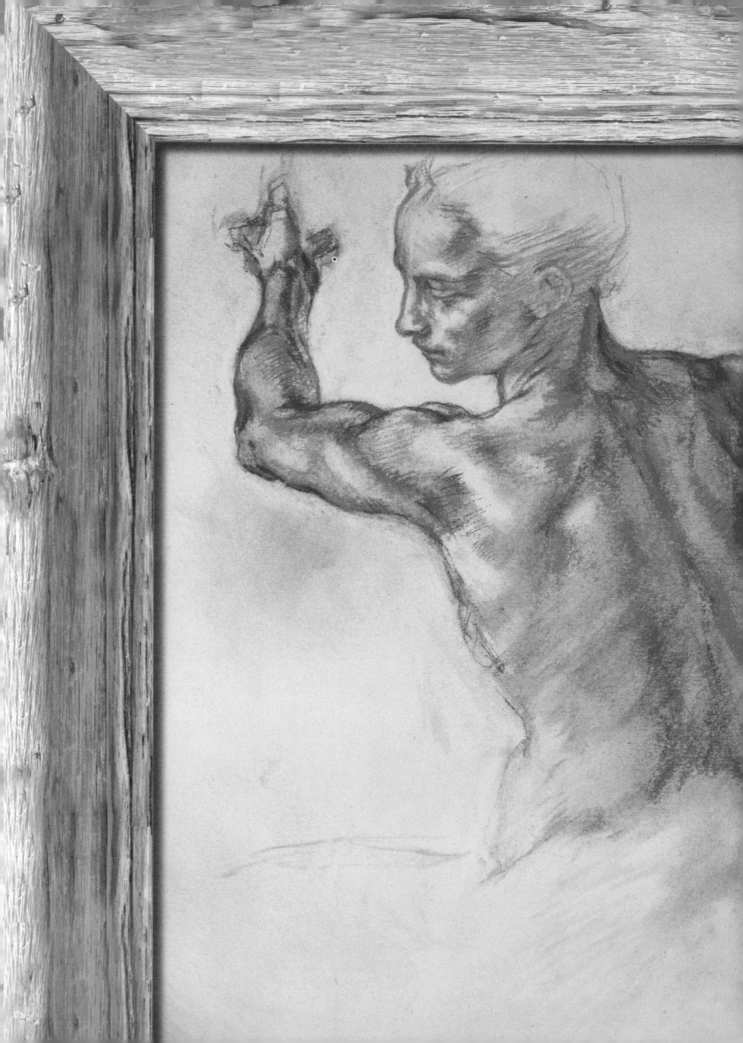

技巧
的模仿

在一個展覽裡我們有機會近距離見到任何一個時代大師的畫作,且我們總是驚訝於這些畫作的製作,大師們如何捕捉現況的智慧,其作品中呈現的能力與線條的捕捉以及畫作呈現的意圖、創造力與表現力。

這些繪圖與彩繪不同,繪圖提供了這些創作圖像的精心製作過程的有趣信息,以及創建圖像所遵循的步驟,這要歸功於輪廓線條仍然可見創作過程中的遺憾或自虛擬線中可見到的明顯痕跡。然而,忠實複製繪圖的原則可能會在複製過程中程序的選擇造成疑惑,例如:最合適的紙張類型,在繪圖時應採用的壓力以及如何詮釋藝術家風格的特殊性等。這些問題與其他問題在以下練習中可獲得解答,建議要從不同的時代和類型中複製一系列非常重要的畫作,從一些關於其過程的技術指示來看,這無疑將有助於臨摹者的作業。

亨德里克‧霍爾奇尼斯（Hendrick Goltz）（1558-1617），後來將他的姓氏拉丁改為高裘斯（Goltzius），被認為是傑出的藝術家，也是荷蘭北歐矯飾主義的最佳雕塑家。小時候，在火災中，他的右手嚴重燒傷，由於受傷，他的手指僵硬，有些彎曲。儘管他身體有殘缺，霍爾奇尼斯仍然是他那個時代最好的素描畫家之一。在這四項研究中，他以各種姿態來演繹受傷的手。

霍爾奇尼斯在矯飾風格中鑄造了自己的風格，因為他贊成雜色、曲折和有些變形的形式繪畫風格，因此更喜歡自然的張力和扭曲。用於此練習的技術結合了炭筆和黑色色粉筆以及赭紅色粉筆。

霍爾奇尼斯
一隻手的研究

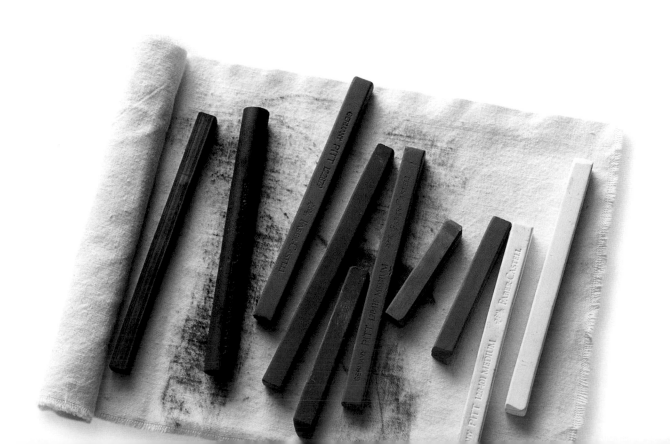

享德里克・霍爾奇尼斯（1558-1617），《一隻手的研究》（Cuatro estudios de su mano derecha），史泰德藝術館（Stdadelsches Kuntsinstitut）（德國法蘭克福）。染色紙上的色粉筆畫，30×20 cm。

用炭筆固定繪圖

　　霍爾奇尼斯以其精緻而微妙的技巧以及他的作品的豐富而聞名。但是，在接下來的練習中，我們不會讓自己被多色的形狀或複雜的張力帶走，因為首先我們必須考慮架構或草圖，製作一個非常簡化的草圖，讓每個被繪製的標的都被定位在底紙上，研究姿勢和比例。炭筆用於擦除和修正，以達到具說服力的結果。儘管它們看起來很少，但是花費大量時間來確保草圖的成功是很方便的。加布列爾・馬汀執行的習作。

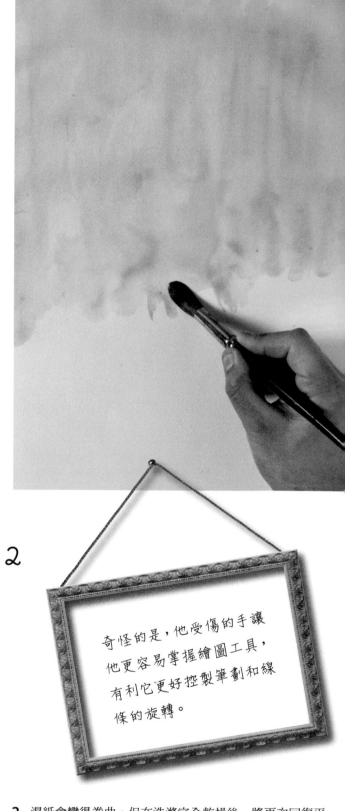

1. 戈爾齊烏斯把手放在先前染過的紙上，因此，這裡也是如此。在一個碗中製備非常淡的紫色和與烘烤般土色的陰影的混合色，之後延伸用於底紙的整個表面。

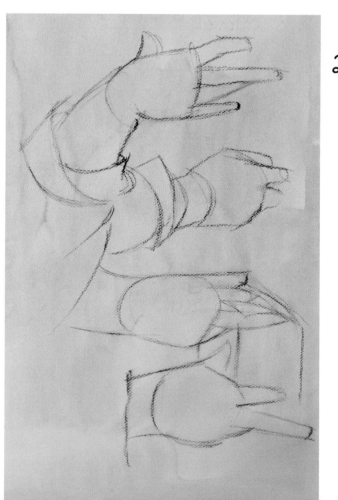

2

奇怪的是，他受傷的手讓他更容易掌握繪圖工具，有利它更好控製筆劃和線條的旋轉。

2. 濕紙會變得卷曲，但在洗滌完全乾燥後，將再次回復平滑與其初始的張力。使用一根細長的炭筆，繪製非常簡單的手的輪廓線條，只有幾個幾何形狀的幾何形狀。

3

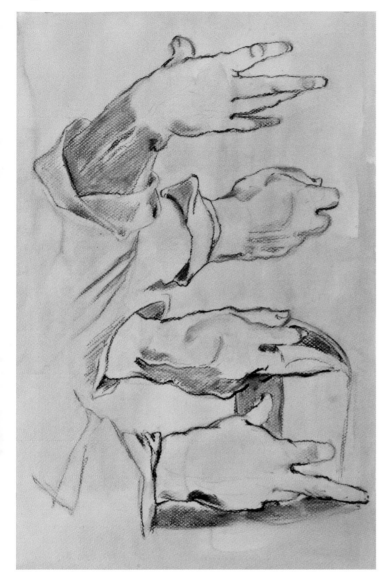

4

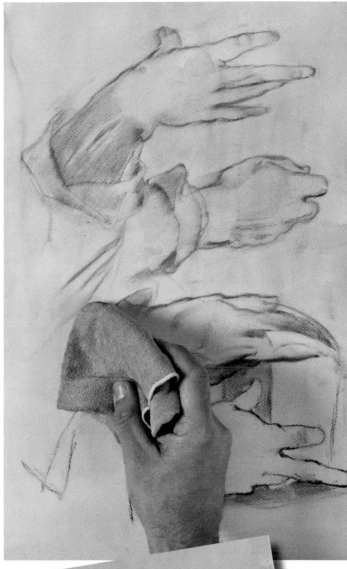

5

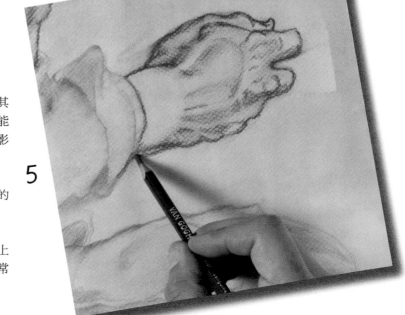

3. 修飾先前繪製草圖使其具有更圓潤的形狀，試圖使其
能更準確地描述手部的解剖學輪廓。它利用炭筆就能
輕鬆暈染深淺梯度的特色，試者用手來施展初階陰影
的暈染作業。

4. 用色粉筆完成練習，然後用乾淨的棉布擦拭。最初的
畫作並沒有消失，雖然強度較低，但它仍然在紙上。

5. 用一支赭紅色粉的鉛筆，加強畫作手的外部輪廓並上
第一道陰影。輪廓以強烈的筆劃完成，而陰影非常
弱，只需輕輕一觸即可完成。

從少到多

有一個邏輯順序來繪製手的體積。包括先用赭赭紅色鉛筆來塗寫中間的色調，然後增加顏色的對比度，並用黑色色粉筆替陰影增加顏色深度。透過這種方式，這些成員提供了非常堅固和明顯的體積，突出了每隻手的解剖結構和皮膚的起伏。使用削尖的色粉筆鉛筆工作可以更精確、更精細地處理每個細節。

7

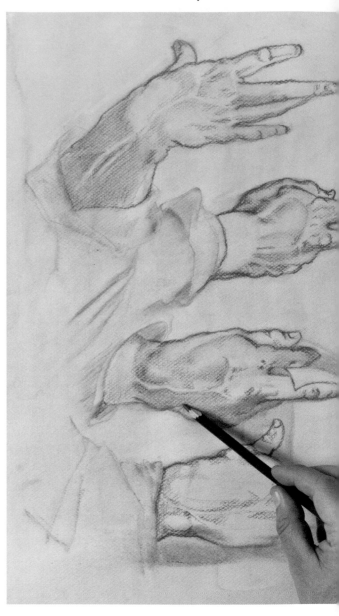

6

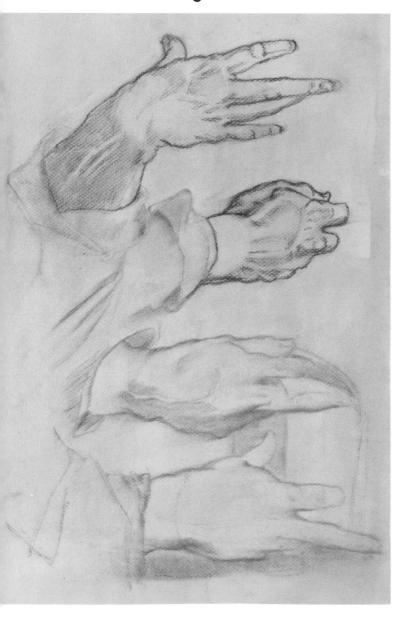

6. 在第二階段，只使用赭紅色粉筆作業，它與底層炭筆的色塊融為一體。這些偏紅的顏色用於表示中間調，而較亮的區域則保留紙張的顏色。

7. 為了獲得非常柔和的陰影並且不在紙上留下筆劃痕跡，你必須從其末端握住赭紅色粉筆，這樣可以避免施加太大的壓力。另一方面，它的傾斜尖端可防止直接被切割到，可避免產生線條和凹槽。

輪廓的陰影

很明顯的，皮膚表面帶有許多高低不平、坑洞並具不同的紋理，因此應適時調適陰影，並在每種情況下給予正確的強度，形成光線漸層變色並保留紙張標記的紋理顏色，遮蔽其輪廓。

8

9

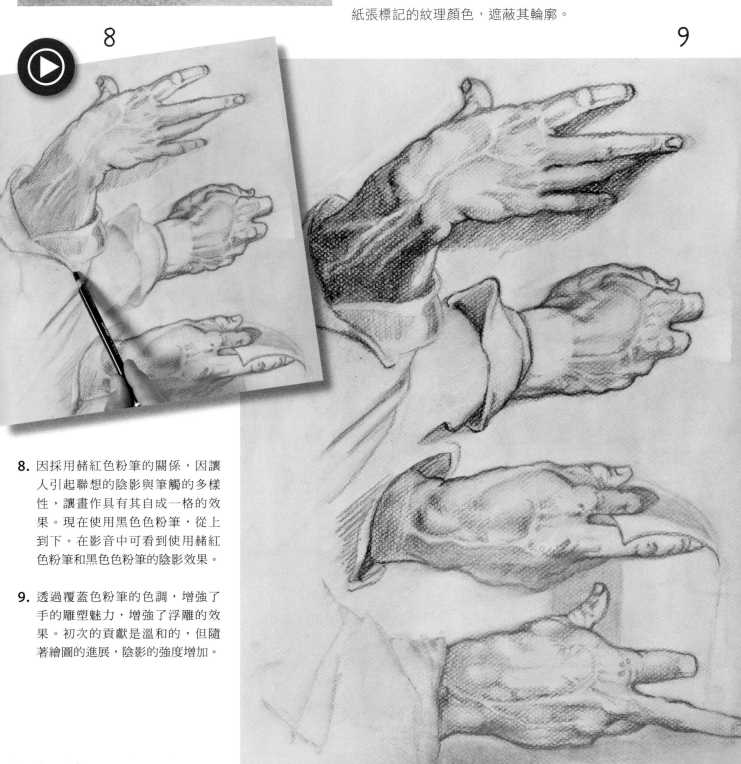

8. 因採用赭紅色粉筆的關係，因讓人引起聯想的陰影與筆觸的多樣性，讓畫作具有其自成一格的效果。現在使用黑色色粉筆，從上到下。在影音中可看到使用赭紅色粉筆和黑色色粉筆的陰影效果。

9. 透過覆蓋色粉筆的色調，增強了手的雕塑魅力，增強了浮雕的效果。初次的貢獻是溫和的，但隨著繪圖的進展，陰影的強度增加。

變暗、細節
與誇張放大

霍爾奇尼斯的風格非常外放，他喜歡誇張的裝飾品和肌肉線條，在這最後的階段，黑色色粉筆的陰影和筆觸準確地體現皮膚的凸起、皺褶、皺紋和突出的紋理，以突顯作者的複雜圖形語言，手部每個位置的筆觸都帶有作者欲呈現的強大力量與硬度意圖。此階段工具適用削尖的鉛筆。

IO

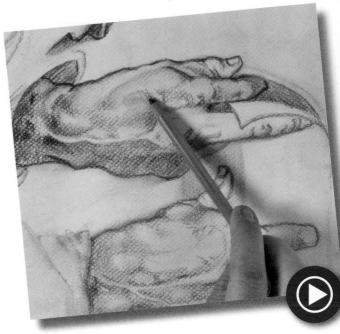

II

10. 帶有黑色色粉筆的灰色與其他帶有赭紅色色彩的區域重疊；這兩種顏色都是透過釉料的融合而融合的。一些輪廓使用強烈的黑色線條進行評估，而其他輪廓出現在赭紅色中，最好注意這個細節。在影音中視察如何逐漸加強身體的陰影。

11. 最深的陰影是手腕與所投影出來的陰影。後者形成一個較為緊湊的色層，使得漸層的邊緣較為模糊不清。這是使用手指進行色塊的暈塗所完成的。用幾何線條呈現出現在畫作下半部分的書籍。

最後的筆觸交替使用了彩色鉛筆以用來處理皮膚上的細節。使用橡皮擦清除可能弄髒作品的手痕或者因意外所造成的線條。到此處就完成了霍爾奇尼斯的抄本，霍爾奇尼斯是一位被認證為優秀畫家與出色雕刻師的權威大師。

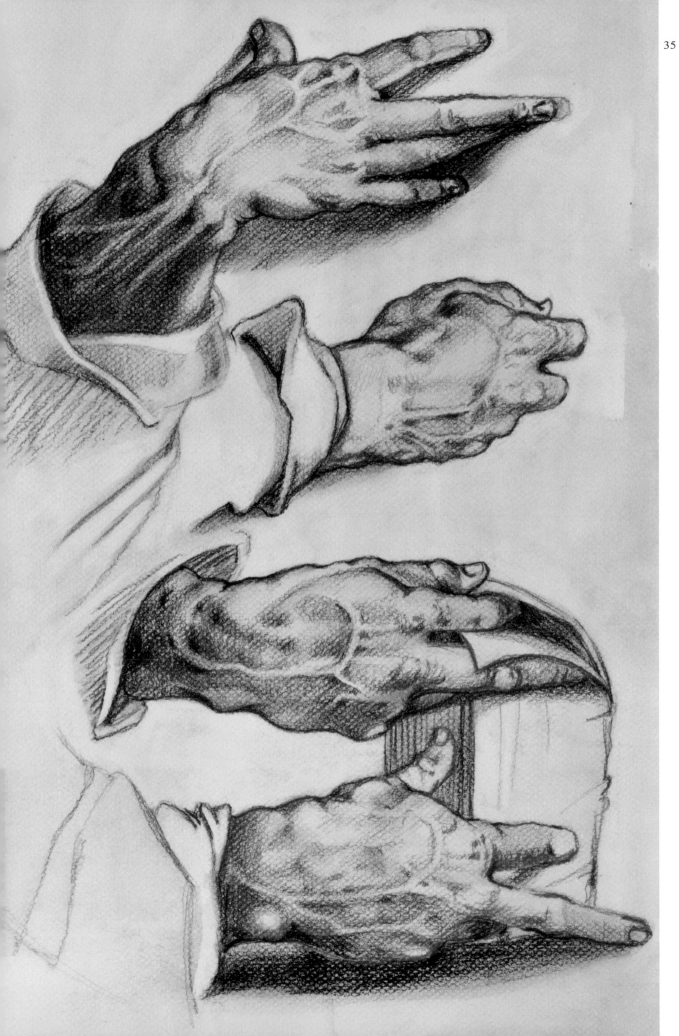

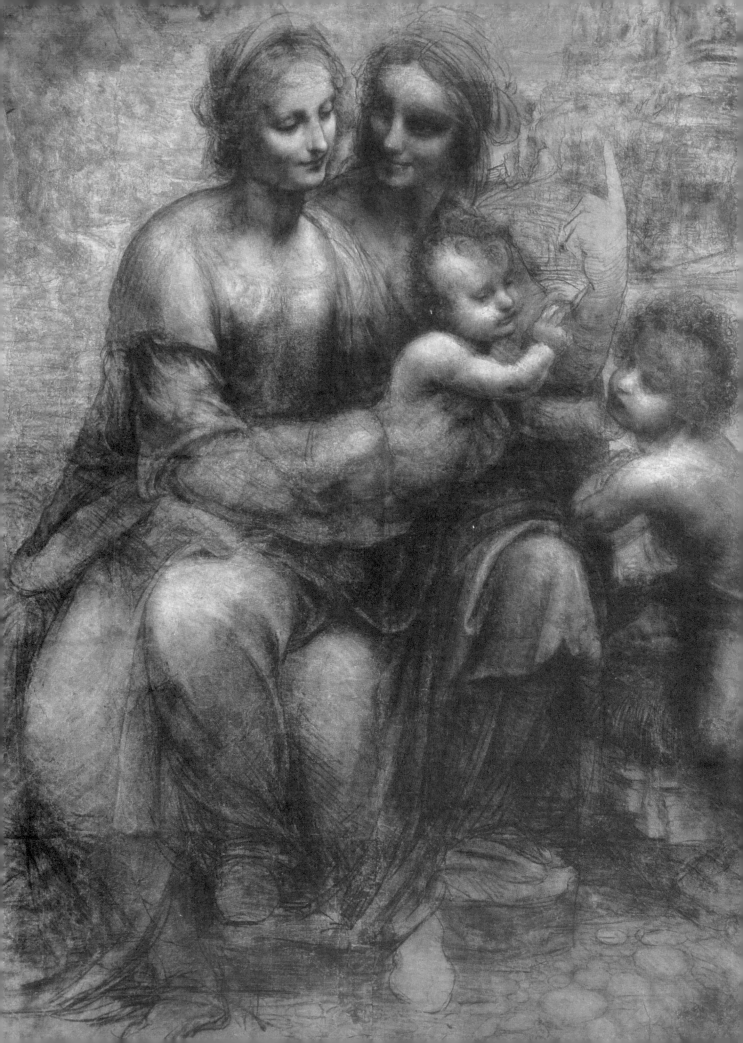

達文西
伯靈頓府草圖

這幅畫被認為是有史以來最偉大的傑作之一，已經被美術學生複製和模仿了幾世紀。目前，它在倫敦的國家美術館展出，在那裡它被稱為伯靈頓府草圖，該美術館曾是皇家學院的總部。沒有證據表明作者自這幅畫再衍伸畫了任何一幅畫，但聽説有過一幅畫看起來蠻像這幅畫作的作品；這是幅關於聖母、兒童耶穌和聖安妮的畫作，它位於巴黎的盧浮宮博物館。繪者採用了創新的繪圖技巧：一個多重繪製的感覺，繪者嫻熟地運用暈塗法，並對人體與動物解剖學、植物學、地質學有深刻的認識：光線如何送達身體、臉部，對地貌的興趣，反映人類利用情感與臉部表情表達的能力。

簡而言之，這是在如此小的空間中將所有東西組合在一起的作品，因此對任何一位臨摹者來説，都是艱鉅的挑戰。畫作使用了黑色色粉筆，鉛白和錐形紙擦筆，更確切的説，是在八張黏在一起的紙上畫的。

黑色及鉛白色色粉筆和在紙板上，141.5 104.6公分。國家美術館（倫敦，英國）。
〈聖母子與聖安妮及施洗者聖約翰〉（La Virgen y el Niño con Santa Ana y San Juan Bautista／人約1499-1503。

規格與材料的改變

在達文西的時代,製作一個草圖需要大量的體力,特別是如果它是在一個大的底紙上完成的,例如這個高約1.5米的紙板。最理想狀態是,繪圖者減小該草圖的尺寸以便能更舒適地工作,並且可以更良好地控制底紙和線條。與改變格式尺寸的方式相同,黑色色粉筆和白鉛(也稱為鉛白)被更受歡迎且易於獲取的顏料條所取代,例如炭筆、色粉筆和赭紅色粉筆。與技巧一起使用,它們將為畫作提供與李奧納多作品級的相同的魅力。

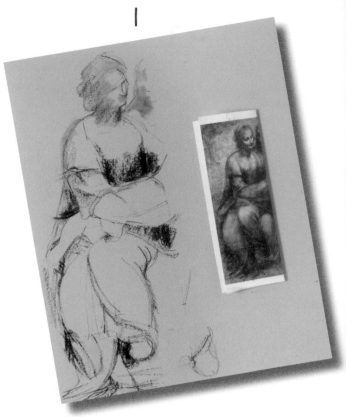

1. 這幅畫的底紙是原始色的康頌紙。第一個繪圖是使用炭棒所進行的手繪圖。折疊攝影模型首先聚焦在左側的圖形上,並確保草圖的勻稱。

2. 炭棒可根據需要,進行多次觸摸、潤飾和修正筆劃,直到達到最佳的配置。不要局限於線性輪廓;在這裡,拖動或著色,以柔和的筆觸或其他強烈的筆觸。

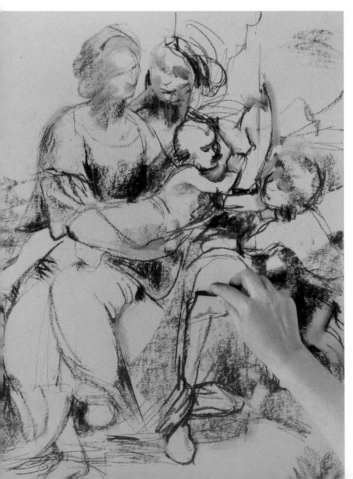

使用抹布當成繪圖工具

在另一張紙上,摩擦兩個赭紅色粉筆條以釋放部分顏料。然後,用所得粉末浸漬抹布以用作為繪圖工具。

3

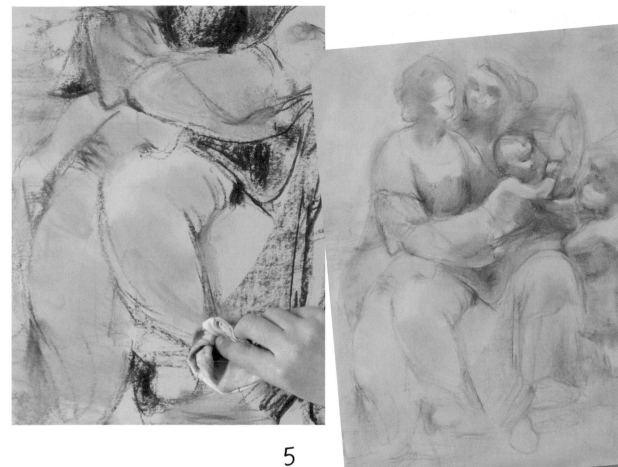

4

5

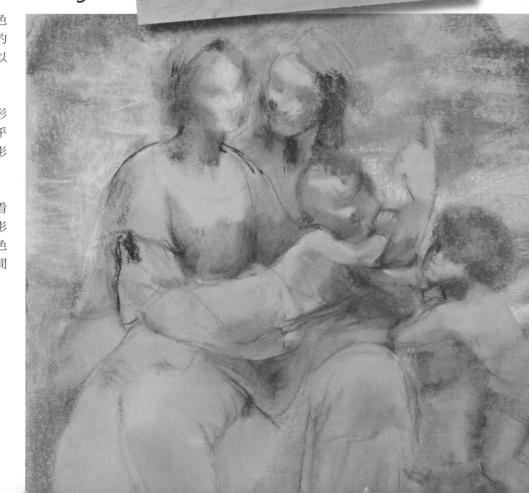

3. 使用抹布在可以看到紙張的顏色
 的空白區域劑型染色，使畫作的
 一般色調與原始作品的色調得以
 相匹配。

4. 赭紅色粉筆與炭筆線條合併，形
 成一個未聚焦的人物形象，幾乎
 沒有幾個微弱的筆劃。請參閱影
 音中的程序。

5. 第一個目標是代表背景，一個看
 起來明顯模糊的景觀。灰色陰影
 是使用炭筆、白色粉筆和赭紅色
 粉筆著色而來的。在顏色使用間
 應該可以見到紙張的顏色。

基本要素

這些是繪圖者用於執行此練習的工具和材料。

練習暈塗法

　　李奧納多掌握了所有的暈塗法技術和光與影的結合。形狀看起來並不穩固，而是漸漸消失、輕盈，並且在背景中融為一體，透過圖像輪廓與景觀的分離建立視角。因此，在繪圖的這個階段，必須使用錐形紙擦筆，使得圖像看起來更暈染開來，即使它們處於短距離。白色色粉筆的亮點不是用來影響光線強度，而是作為平滑向陰影移動的照明區域。

7

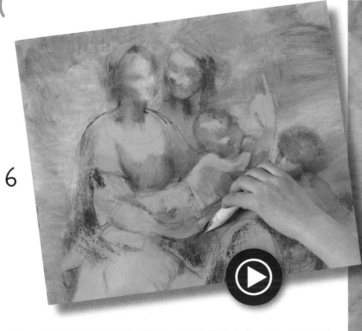

6

6. 在用炭筆塗上新的色調後，將它們整合在一起，只需用布或錐形紙擦筆在上面塗即可。使用它們，您可以獲得混合的效果，還可以拖動顏料並塑造身體的形狀和圖形的皺褶。在影音中觀察這些細節是如何作業的。

7. 建議不要過度摩擦，以避免過多的顏色混合，從而導致骯髒和黯沉的深灰色。白色色粉筆的亮點是用手或錐形紙擦筆的另一端作業，以避免髒汙。

8. 使用精心削尖的炭筆，可用來恢復輪廓的線條。銳利的尖端允許更精確地在左側圖形的臉部工作。

8

9

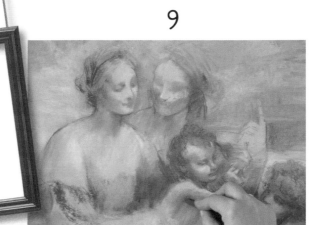

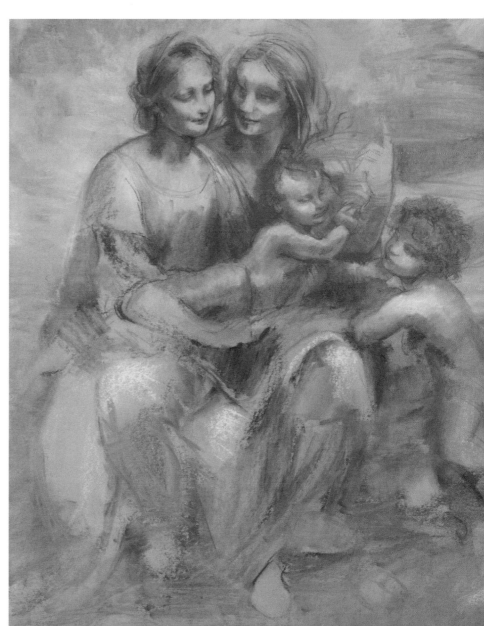

隨著畫作的進展,更多的色粉筆色調介入;在這種情況下,孩子身體的中間色調用赭紅色處理。

9. 對於適用孩子的輪廓和陰影,使用最強烈帶有烘烤般土色的陰影色調的色粉筆。

10. 陰影越暗,浮雕效果越大。這在婦女的頭部和身體所做的練習上證實了這一點,貢獻了赭紅色和烘烤般土色的陰影,使用錐形紙擦筆做顏色漸層。

10

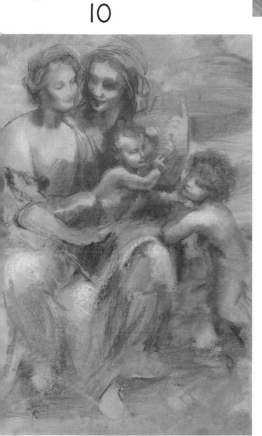

11. 解決陰影的著色後,便可以更好地定義四個人物的臉部特徵;為此目的使用棕褐色的色粉筆與另一種赭紅色粉筆鉛筆相結合呈現光線照射到頭髮上的顏色。這些貢獻突顯了底層的身形。

11

12

細節，質地和甜美感

在最後階段處理細節。注意頭部的傾斜是很適當的，因為四個人物的外觀、手的構造、頭髮的質地和衣服的皺褶之間存在微妙的互動。達文西在繪製「喬宮達夫人」的時期繪製了這幅畫，這解釋了蒙娜麗莎與女性人物之間的相似之處。

用錐形紙擦筆非常輕柔地處理，無需按壓，將尖端塗抹在臉上以增加皮膚的表現和光滑度。

整體必須散發出嬌柔的感覺。

12. 這是最後融入的時刻，用錐形紙擦筆製成的漸層變色來呈現柔軟光滑的皮膚。在作業時，白色色粉筆線被整合進去，以柔化從一種顏色到另一種顏色的色澤。在衣服上添加了一些炭筆的陰影與和赭紅色的色調。

13. 於皺褶作業，強烈區分暗色區塊的陰影以線條凸顯於膝蓋區域的雙重平滑圓潤色調形成強烈對比，該區塊受到光線照射的影響。炭筆線條根據鑲林陰影值，必須是流動且強度可變的。

14. 光滑的炭筆筆觸，用赭色色粉筆製作半色調。不要擔心完成繪製兩個成年人的身體，因為描繪的清晰度很低。

特別是兩個女人的頭像似乎是從同一個身體中出現的，好像這兩個角色合併為一個複雜的元素，另一方面，在懷抱的孩子中，腿的末端幾乎無法區分。

13

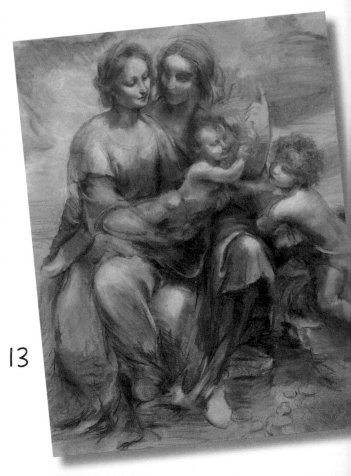

14

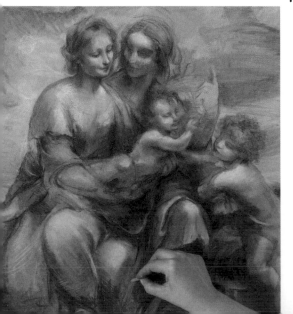

地面的紋理幾乎沒有用緊張的筆觸解決，背景的景觀僅是勾畫出來的，好像它是一個抽象的構圖。兒童的捲髮是豐滿的筆觸和螺旋狀的積累。

聖母瑪利亞的表達非常溫柔，但與此同時，她的臉上具有莊嚴的美麗，這代表了深深的母性奉獻。當用定畫噴霧劑噴塗成品畫作時，紙張的原始顏色會變暗。

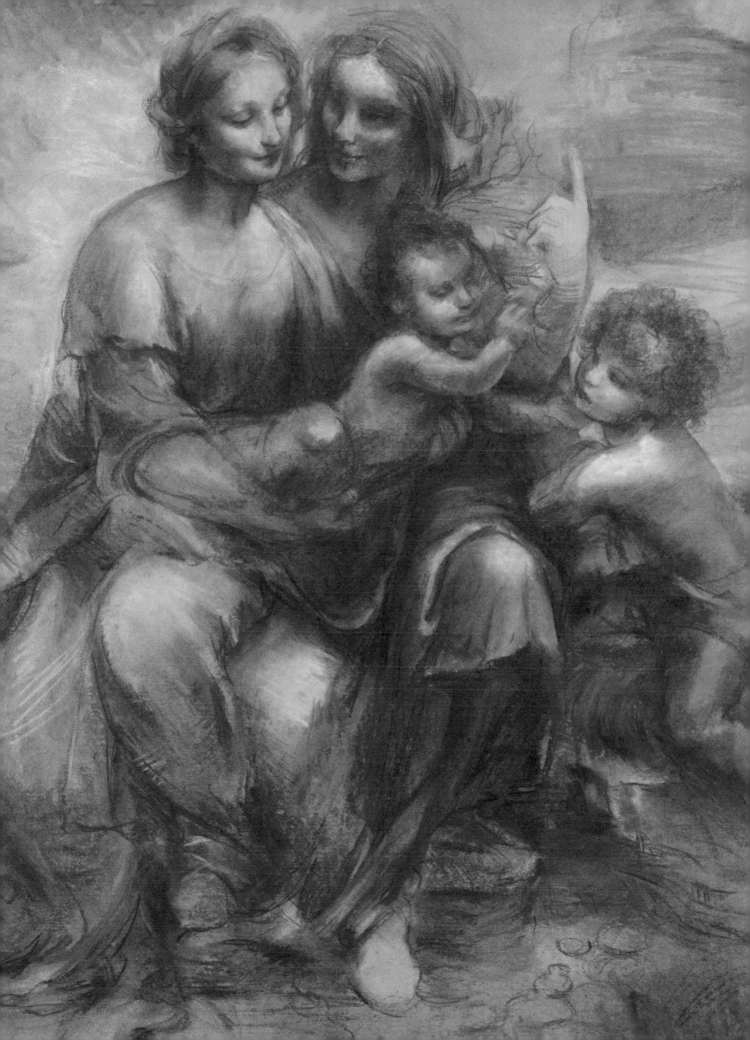

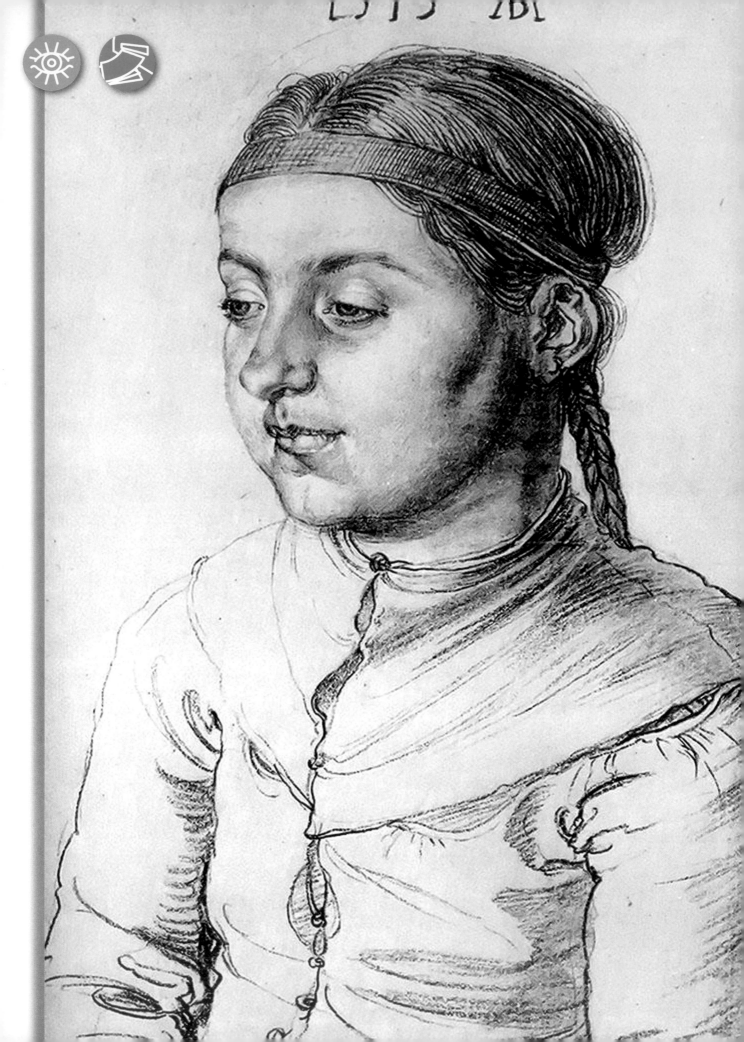

杜勒
少女的肖像

阿爾布雷希特・杜勒（Alberto Durero，1471-1528），德文名字為Albrecht Dürer，是文藝復興時期最好的德國藝術家，其畫作十分出名，尤其他的版畫與畫作更是以精緻著稱。其中一個很好的範例就是以下會逐步解說的少女的肖像。

臨摹者的目的是在於複製而非偽造，享受藝術家的技巧的重現。

基於此目的，您可以根據原始作品修改紙張的尺寸，如果您願意，甚至可以將原始採用的技術替換為更舒適、更易於執行的技術。

這項練習，杜勒是完全使用炭筆和顆粒細的紙進行，採用石墨鉛筆在輕微有光澤的紙上完成的，以達到藝術家的高品質效果。

阿爾布雷希特・杜勒《少女的肖像》（Retrato de una joven），1515年。炭筆繪紙，42×29 cm。版畫素描博物館（Kupferstichkabinett）（柏林，德國）

柔和線條的繪圖

　　杜勒的作品顯示了他在繪畫上與對細節處理上的驚人天分。這項精緻的工作也需要非常貼合的筆觸，採用柔和與輕微的線條，隨著練習的進行，漸進式地完成作品並取得作品的對比度。

　　為了定位描繪女孩的身形，使用了HB石墨鉛筆，它提供了不容易覺察得到的線條，且容易使用橡皮擦進行校正。

　　草稿是繪畫的最重要的階段，因為如果比例與五官相似度與少女不同，就沒有後續陰影或後續立體感呈現的可能。因此，繪製時需要絕對的專注。若遇到困難時，可使用本書第一部份解釋的一些幫助繪圖的技巧。由德瑞莎・希冀所執行的練習。

1

2

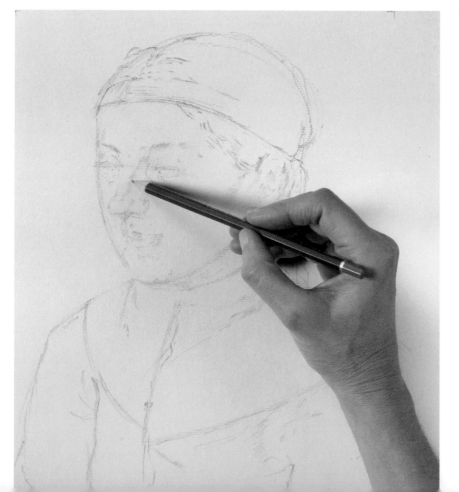

1. 用HB鉛筆劃出頭部的橢圓形，頸部以及肩部和手臂的線條。從這些第一行開始的線條繪製了其他副線條。他們繪製了一系列水平線，用於測試臉部元素的情況：髮際線和眼睛，鼻子或嘴巴的高度。

2. 在繪圖和先前的測量中，臉部線條的元素較佳，可適度分辨，線條細膩，但尚未確定。這個階段需要進行非常細緻的調整作業，擦除和修正，直到取得模特兒的五官。

防止擦痕

　　石墨鉛筆與炭筆的作業方式不同，因此，不要積極嘗試重現原始模特兒的線條，建議逐步詳細製作圖形，練習完成前就會將那些最後的線條與標記準確繪製。放在手下的紙張可以防止畫作因摩擦而弄髒。

4

3

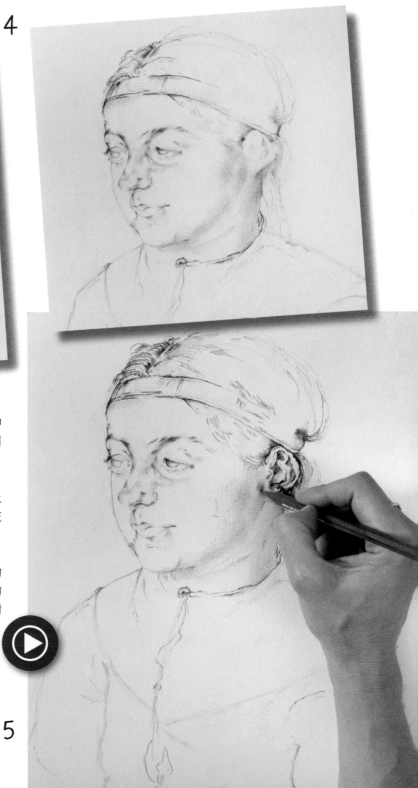

3. 只要線條精確地跟隨臉部元素，第一個陰影就會延伸到頭部的後部；用鉛筆傾斜塗上柔軟的灰色，然後用指尖混合。

4. 繼續使用2B鉛筆。用削尖的筆尖繪製鼻尖、眉毛的上半部分、頭部的帶子、頭髮和衣服的皺褶。使用中灰色的筆作為輪廓的初始線條，可使其更加醒目。

5. 對於聽覺器官的描繪舉細靡遺，透過陰影突出耳朵的形狀。現在使用鉛筆尖施加的壓力遠高於前一階段的壓力。筆的尖端必須很銳利，以確保線條和陰影的精確度。請在影音中觀察繼續使用鉛筆的方式。

5

控制輪廓和陰影

在這個階段的畫作處理炭筆或銀尖的細緻度每平方公分有兩條或三條線，在線條中，線條交互累積，使圖形的線條更加堅固。陰影很輕，調配得很好，但沒有明顯的對比，與巴洛克藝術家的明暗對比相去甚遠。

因此，畫作必須以漸進的方式加強每個區域，利用較弱線條與變色過渡較短的方式作業。

6

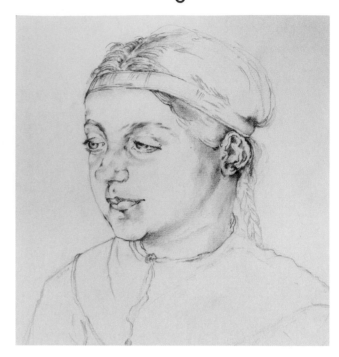

7

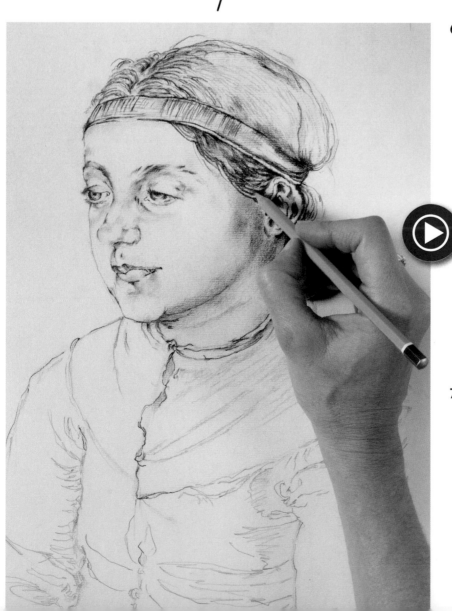

6. 作品現在主要集中在頭部和臉部特徵上，使用外加線條繪製的方式強調了女孩的憂鬱表情。有限度地使用內圖與陰影顯示欲先聚焦於其形狀的意圖。

7. 使用小刀或美工刀削過的鋒利4B石墨鉛筆作業。加強陰影的部分，沿著髮型的方向和絲帶上的平行線捕捉不同的頭髮紋理。在畫臉部的陰影時，鉛筆的尖端應用接觸面積最大的部分傾斜進行繪製。在影音中查看頭髮繪製作業與臉部繪製的不同之處。

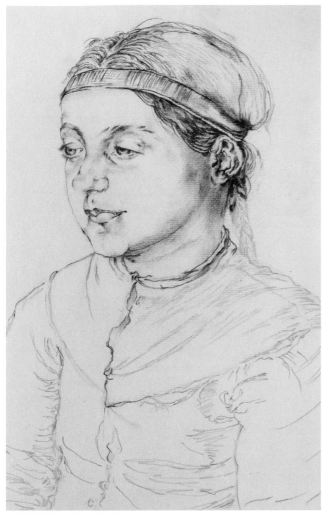

8

杜勒考慮到人像臉部的光滑度因而使用煙燻狀的陰影來繪製人像臉部，在頭髮與衣服的部分則是使用了線狀的線條以凸顯其質地。

8. 儘管頭部線條已經用細緻的線條將輪廓完美定義，臉部也因淺色陰影的關係因而成形。靠近耳朵的陰影線條比頭部的陰影線條更為強烈。開始繪製衣物的主線條。

9. 完成頭髮和辮子的繪製。用非常輕的力道，以傾斜的鉛筆尖端輕畫草圖，在女孩的肩膀上添加衣物褶皺的陰影。

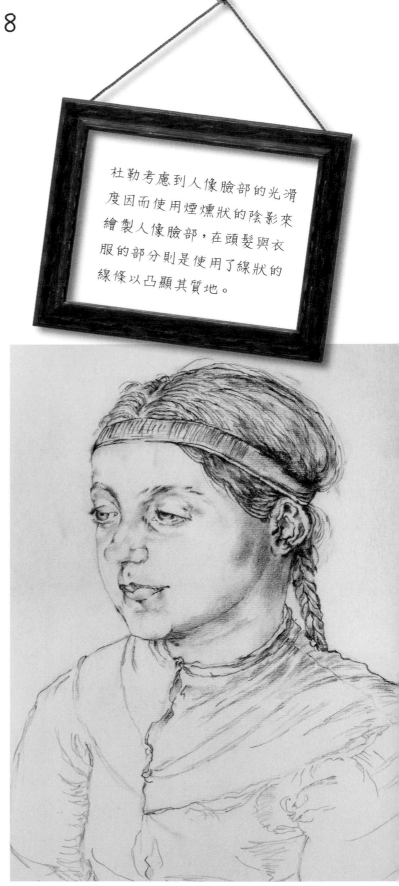

9

專注於臉部的作業

相較於畫家，杜勒自己對擔任素描畫家或圖形藝術家的角色更有認同感，這可在他的作品中見到，他以無色造型大師的方式呈現其創作。當時非常普遍的做法是花費大量精力來處理臉部的部分，並在圖形周圍的區塊更加模糊化，例如，採用更線性形狀的方式處理衣服並將鉛筆陰影減至最小。這個方式目的在於將觀眾的注視引向女孩的臉部，而採用了較樸素的服裝細節的繪法。

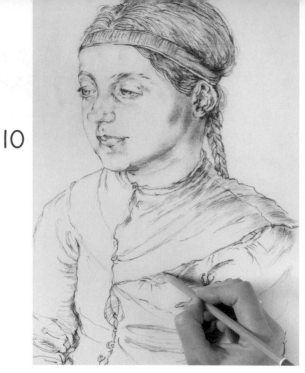

10

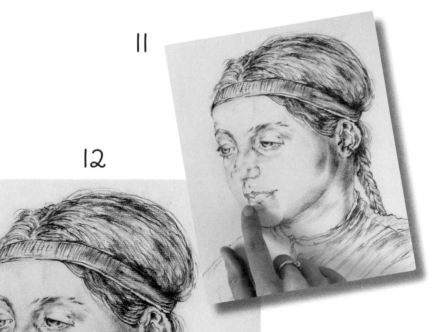

11

12

10. 杜勒是一位極為講求逼真的藝術家，即便是最枝微末節的細節，這也呈現在他繪製衣物的作業裡，非常注意畫作的明顯線條與所有未縫合的地方、衣物的褶皺、織物的緊密度與鈕扣的開口。

11. 衣物的線條是以線性的方式呈現，且線條的繪製是利用交互施加在筆尖上的壓力來實現的。在臉上的線條是較為甜美的，不那麼硬，且用手指輕微平滑地整合到陰影中。這裡不應該使用煙燻式的繪法。

12. 繪圖即將結束。所有元素都已清楚地表示出來；然而，這樣的組合並未有一致的色調。出現比原始作品更清晰的東西，並且仍然需要處理一些已完成的質地，尤其是在頭髮的部分。

最後，須完成衣物的一些細節、頭髮的線條，並且需要加強處理陰影的區域。這幅肖像與杜勒在德國的基督教改革時期的運動時的其他肖像一樣，其特點是意圖呈現被描繪者的靈性。它試圖展示她的內心並忠實於現實，避免任何理想化。

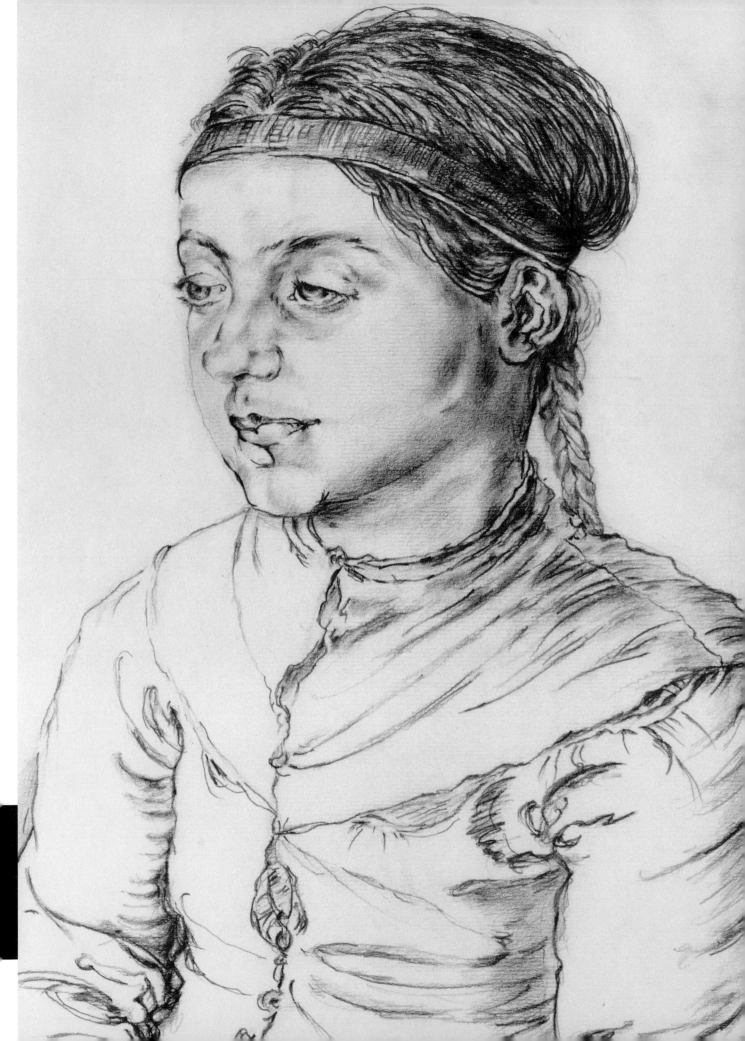

「基督變容」，這幅圖是由拉斐爾‧聖齊奧，或稱拉斐爾‧烏爾比諾（Rafael de Urbino）（1483-1520）所繪製，是影響眾多義大利大師的重要作品，它是他此生中最後一幅藉由輔助紙板繪製的畫作，也是梵蒂岡博物館館藏的文藝復興時期的偉大作品之一。

這幅頭像屬於拉斐爾的華麗專案作品中的一部份，畫作的目的是在於探索他所繪製的人物的最細微的細節。他製作了快速執行用的草圖和其他更詳細的研究，圖，後來他進行了大規模的研究，並進一步改善了身體的立體感與顏色細微度的差異。

此圖忠於呈現一名年輕使徒的頭像，這是以3/4的角度來看。臉部的表達，雖然有點太理想化，但非常的生動且細膩，眼睛朝下但眼神卻是專注與放鬆地注視著近處的某物。

年輕使徒的頭像 拉斐爾

拉斐爾‧聖齊奧，《年輕使徒的頭像》
（Cabeza de joven apóstol），1519-1520。

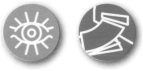

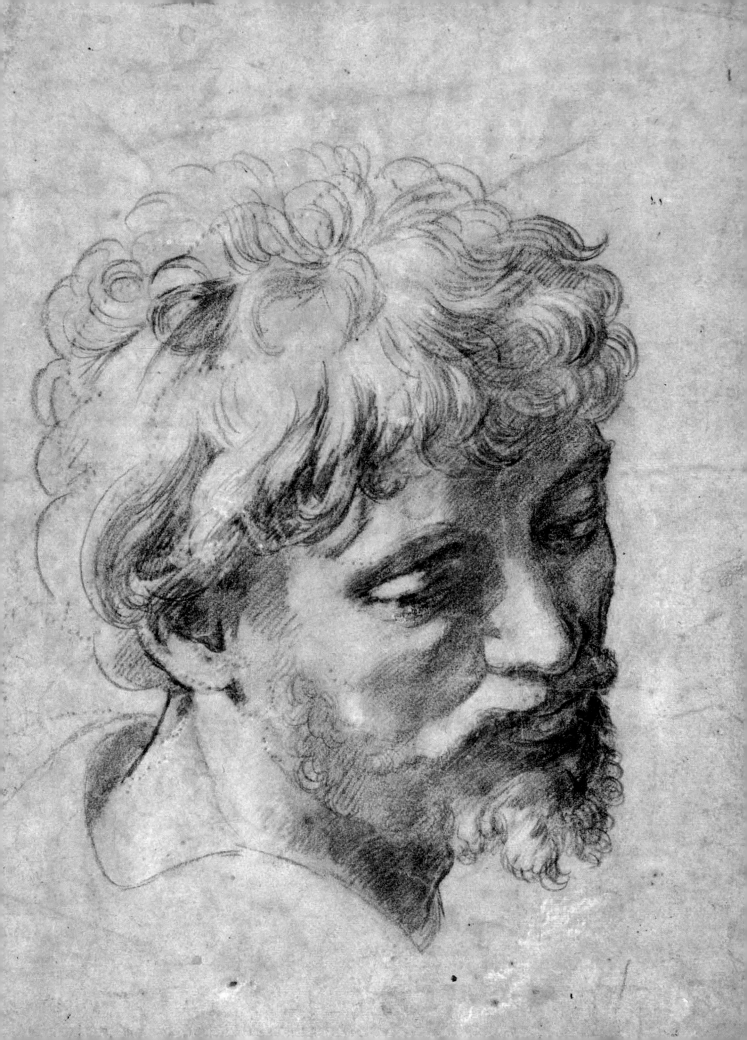

7

原始作品的精神

　　因為是為創作其他作品而畫的草圖，拉斐爾在畫這幅素描時主要強調了面部刻畫，對於頭髮則儘量精簡。當他對草圖中的某一部分很滿意時，有時就會把它運用到之後的創作中。臨摹者應該忠於原畫，像拉斐爾一樣將主要精力投入到面部的陰影刻畫中，而畫頭髮時只需要用一些曲線描出輪廓，不必過於強調頭髮的色調問題。

8

7. 使用複合炭筆所施加的壓力逐漸增加；藉由陰影疊在陰影上的方式，以取得更大的色調變化與正確的身體臉部體積的立體感。
　　隨著陰影的變深，在嘴唇、鬍鬚、下巴和鼻子的輪廓反覆施以更強烈的筆觸。

8. 在空白和陰影之間應該有一些柔和的過渡區域，用小指頭的指腹去模糊灰色邊緣來製造顏色的漸層。小心，不應該用力按壓，因為按壓會使煙燻效果的炭色變黑。請查看影音中的整個過程。

9. 當畫作接近完成時，是時候使用橡皮擦來修正可能的錯誤並凸顯被照亮區域的光線，因這有可能是手沾炭而被意外弄髒。

9

　　面部的細密刻畫和略顯粗糙的頭髮形成對比，畫頭髮時只用了簡單的曲線畫出捲髮，在頭部則畫出一道傾斜陰影線，將頭和鬍子區分。拉斐爾的大多數作品都講究細節，精細的陰影處理，讓畫中人物顯得和諧而又靜美。

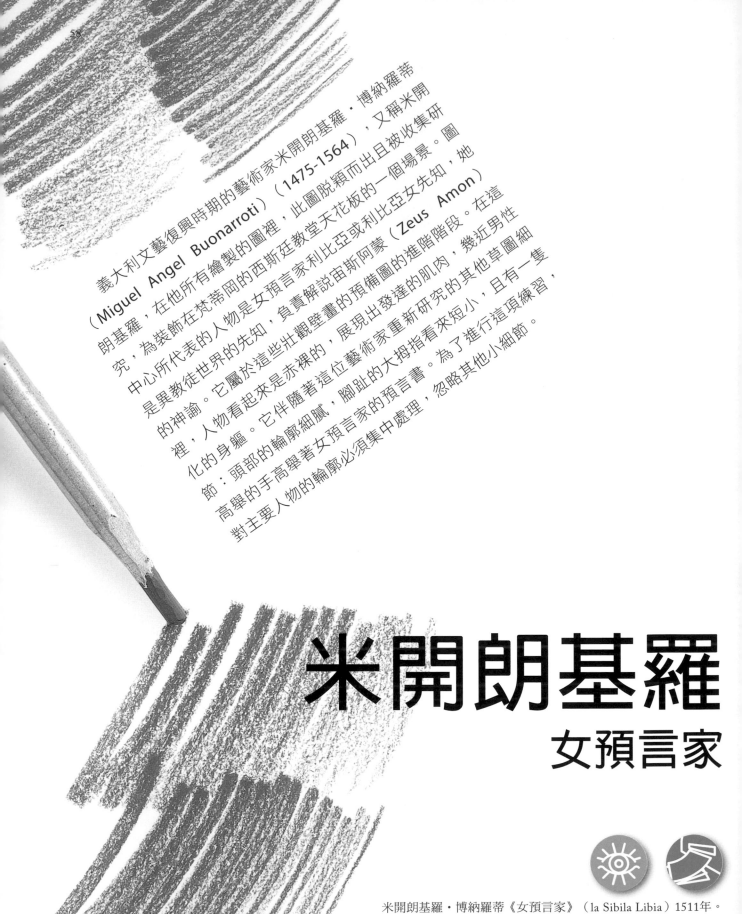

義大利文藝復興時期的藝術家米開朗基羅‧博納羅蒂（Miguel Angel Buonarroti）（1475-1564），又稱米開朗基羅，在他所有繪製的圖裡，此圖脫穎而出且被收集研究，為裝飾在梵蒂岡的西斯廷教堂天花板的一個場景。圖中心所代表的人物是女預言家利比亞或利比亞女先知，她是異教徒世界的先知，負責解說宙斯阿蒙（Zeus Amon）的神諭。它屬於這些壯觀壁畫的預備圖的進階階段。在這裡，人物看起來是赤裸的，展現出發達的肌肉，幾近男性化的身軀。它伴隨著這位藝術家重新研究的其他草圖細節：頭部的輪廓細膩，腳趾的大拇指看來短小，且有一隻高舉的手高舉著女預言家的預言書。為了進行這項練習，對主要人物的輪廓必須集中處理，忽略其他小細節。

米開朗基羅
女預言家

米開朗基羅‧博納羅蒂《女預言家》（la Sibila Libia）1511年。紅色粉筆，28.9×21.4公分。大都會藝術博物館（Metropolitan Museum of Art）（美國紐約）。

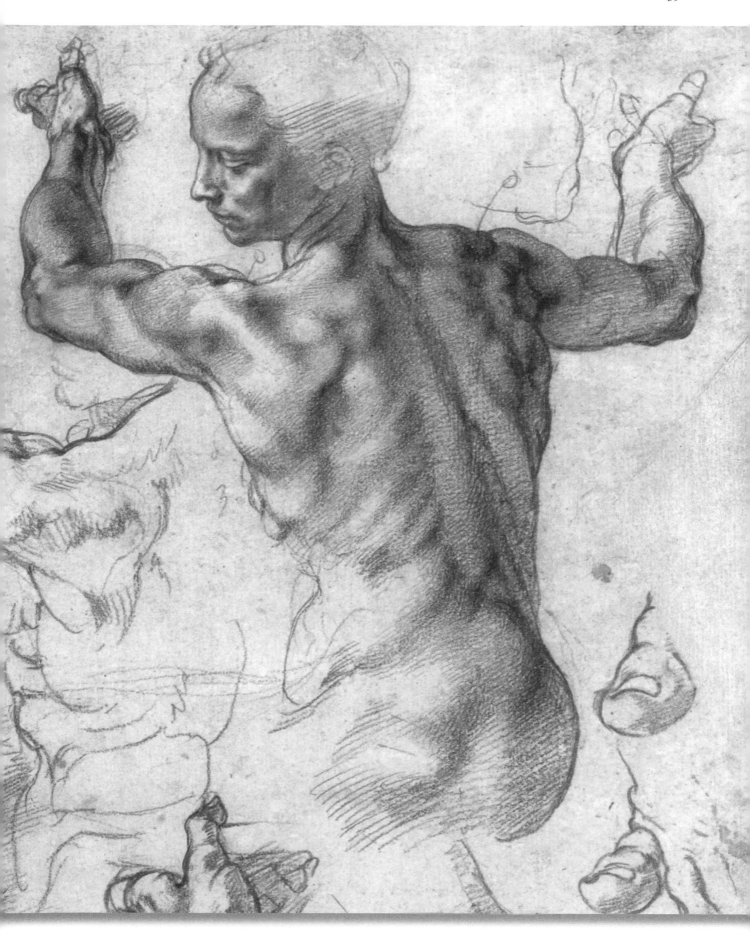

7

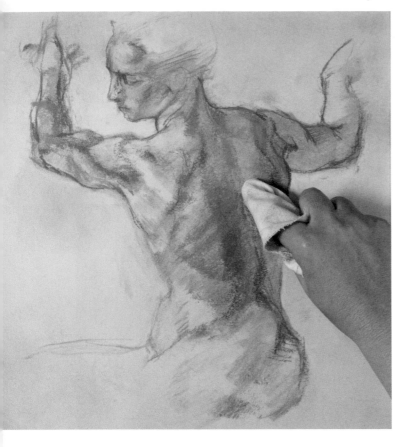

運動員的身體

　　米開朗基羅使用男性模型重建女先知的身體，這事實解釋了它巨大的體型和凸顯的肌肉。西斯廷教堂拱頂的女性形像也有男性化的運動身體，女性的特徵也融入其中。在這個階段的工作中，特別注意解剖學的起型，試圖透過非常密集和強烈的陰影與擦除光線的亮點來組合肌肉突出。建議使用不同數值的多種赭赭紅色鉛筆，也就是說，使用比草圖用的粉筆顏色更深的顏色來作業。

7. 當身體的背部的顏色變暗時，建議用乾淨的布擦拭顏色較清淡的區域。減少顏料，使紙張表面飽和的區域，產生中性色調，以光影表達出過渡的立體感。

8. 使用更加強烈偏紅色的赭紅色的鉛筆，強調輪廓線條，需要臉部特徵，增強左臂的堅固性。在右手中，筆觸更加蜿蜒，呈現出草圖般的外觀。

9. 為了模擬肌肉，第一條線條的線條延伸，包含身體的形狀和曲線。用力按壓直到得到明顯的線條。突出區域保持較淺的顏色以實現浮雕效果。在影音中查看如何逐漸施加壓力，以及如何繪製圖中的輪廓線。

8

9

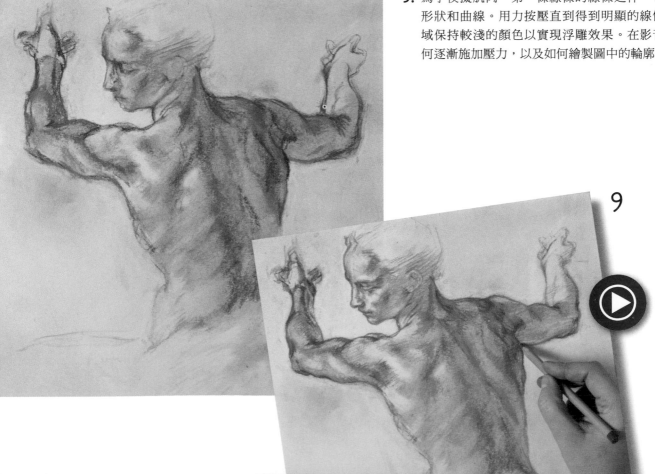

10

這個姿勢與四肢正在獲得越來越多的力量。強調了對手臂肌肉組織的描述，強化肩胛骨和脊柱的溝。

11

10. 它們用軟性橡皮擦在左肩和腹部抹去。

11. 一旦身體幾乎被繪製完成，就會進行細節的繪製，並將每個區域與原始作品進行比較。有必要透過新的輪廓線增加手臂和手的大小，使其具有更大的振幅。

12

12. 在練習的進行過程中使用不同的赭紅色色條與鉛筆直到找到適合施用於該區域的紅色。在一張紙上先嘗試不同的筆觸並查看其粗細與畫出的結果。

13

肌肉的原始作品

　　肌肉和肌腱的細緻摹仿是基於文藝復興時期偉大天才們的個人觀察而來。米開朗基羅對人體解剖學的研究強度與古典雕塑的研究密切相關。理想的模型身形是這樣的，表現出扭轉或劇烈運動態度的肌肉發達的身體。完整畫出女預言家肌肉的骨架對於實現完美複製十分重要。在繪圖的最後階段，使用深色陰影的赭赭紅色鉛筆甚至是雙色鉛筆來使輪廓變暗。

13. 較硬的赭紅色鉛筆的筆尖的鋒利度可持續較久的時間；它們用於繪製頭髮和臀部區域，使其產生形成平行線條，從而使繪圖有待延續感。

直到最後的細節

　　製作出完美抄本的願望致使許多臨摹者將細節處理到最後。在這種情況下，必須有良好的照明，鋒利的鉛筆和放大鏡來進行最繁複的區域作業，以利更能理解筆劃的方向和藝術家作畫所施加在畫作上的筆觸的壓力；同樣的，這需要很大的耐心才能以緩慢、安全和準確的方式處理細節。

最後將陰影區域整體放大，用深褐色筆加強人物輪廓和較深的陰影部分。手附近可清晰見出被重疊修飾過的痕跡，不需刻意擦掉之前構圖留下的線條。

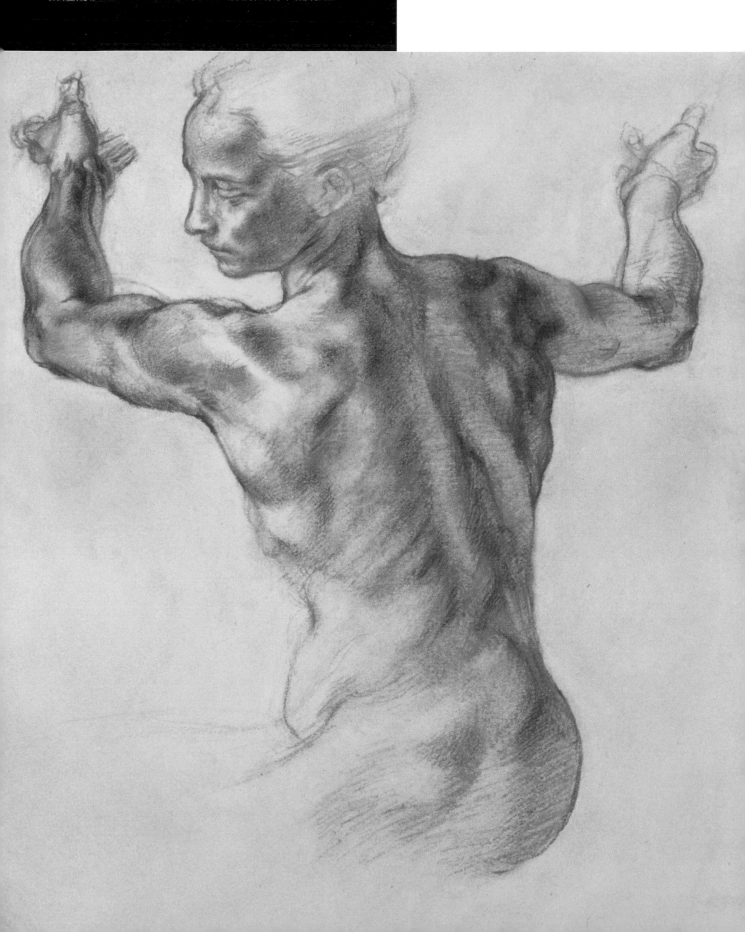

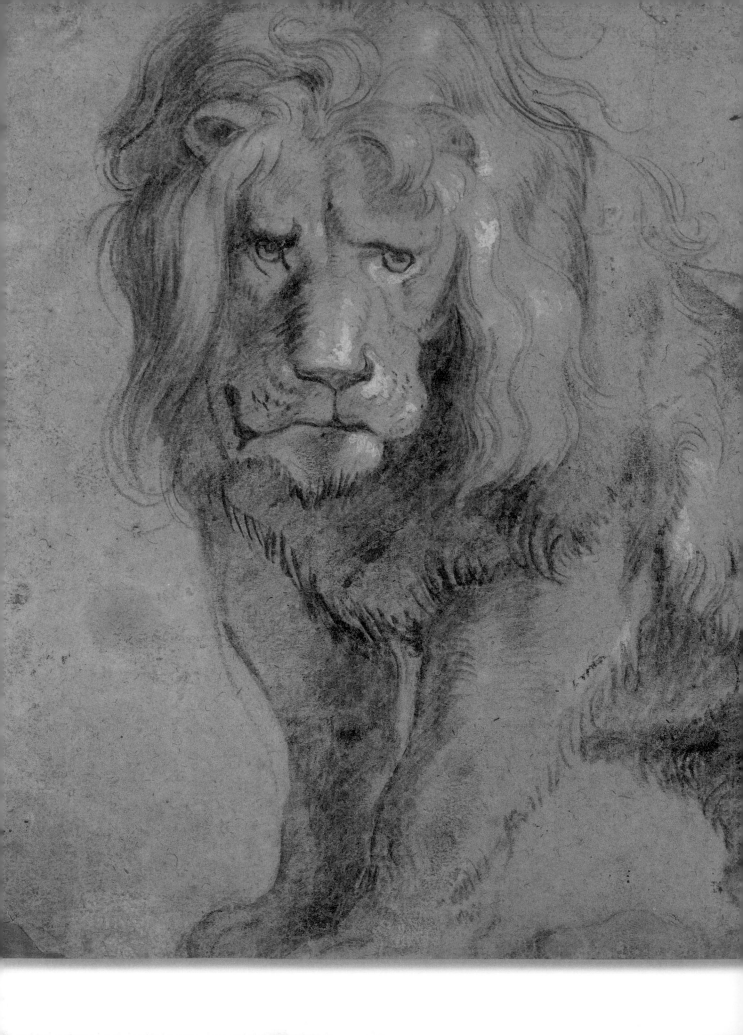

彼得・保羅・魯本斯，《獅子》（Leon），大約1613-1615。黑色和赭色色里特島，高光白色水粉，25.2×28.3公分。國家華盛頓。國家美美術館（National Gallery of Art）（美國華盛頓）。

魯本斯

獅子

　　彼得・保羅・魯本斯（1577-1640）使用這張和其他獅子的畫作作為《獅群中的丹尼爾》（Daniel entre los leones）的初步作品。具體而言，這項工作是對組成背景中出現的一隻獅子的研究。動物保持直立，平靜並具有主導的凝視。然而，由於繪畫傳遞的生命缺乏使得許多專家認為，也許魯本斯的靈感來自青銅雕塑而不是活體動物的模型。以強烈黑色粉筆繪製的強烈的筆觸繪製成型，支持這一假說，即必須研究靜態模型，因為即使最後結合了水粉就光澤的使用上也是指向了這個可能。這項練習只用粉筆進行，雖然這裡，炭筆也被採用於繪製作業，並有機會修正繪圖的初始輪廓。

從炭筆到粉筆

　　魯本斯有直接使用黑色粉筆繪製獅子的能力與繪畫技巧，但有許多臨摹者偏好用炭棒來繪圖，使感覺更自信且能隨時進行擦除和修正。因此，草圖的初始是以炭筆進行繪製。與任何樣畫一樣，調整形狀並取得良好的相似度對於確保繪圖的最終成功與否至關重要。一旦確定畫作，就會開始進行線條的細節繪製，特別是以黑色粉筆開始詳細描繪動物外皮的部分。使用康頌的原色紙作為底紙。由米列雅・西芬德斯（Mireia Cifuentes）執行的習作。

1. 使用炭筆在紙上的第一個動作雖然看起來非常簡單，但無疑是最複雜的。這是關於草圖，非常簡化的線條，獅子的近似形狀。空白空間有助於更好地確定其輪廓。

2. 使用乾淨的布，先前的筆劃將被刪除，這些筆劃不會完全消失，但會更暗淡，以便它們與初始骨架一致。

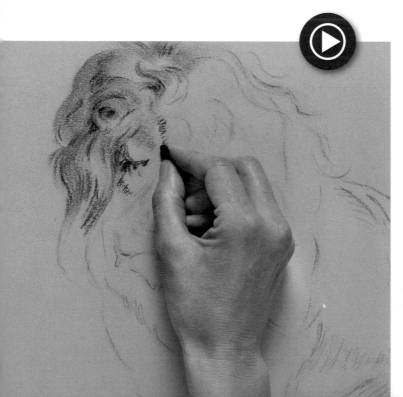

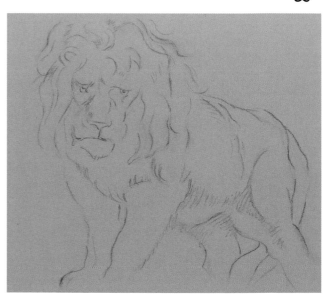

3. 結構線非常柔軟，因為它們更好地與第一層結合在一起。用炭棒的鈍尖使其平滑，然後用手弄髒筆劃。動物的皮毛開始以一些彎曲和波浪形的筆觸來描繪。在影音中查看以下步驟的展開。

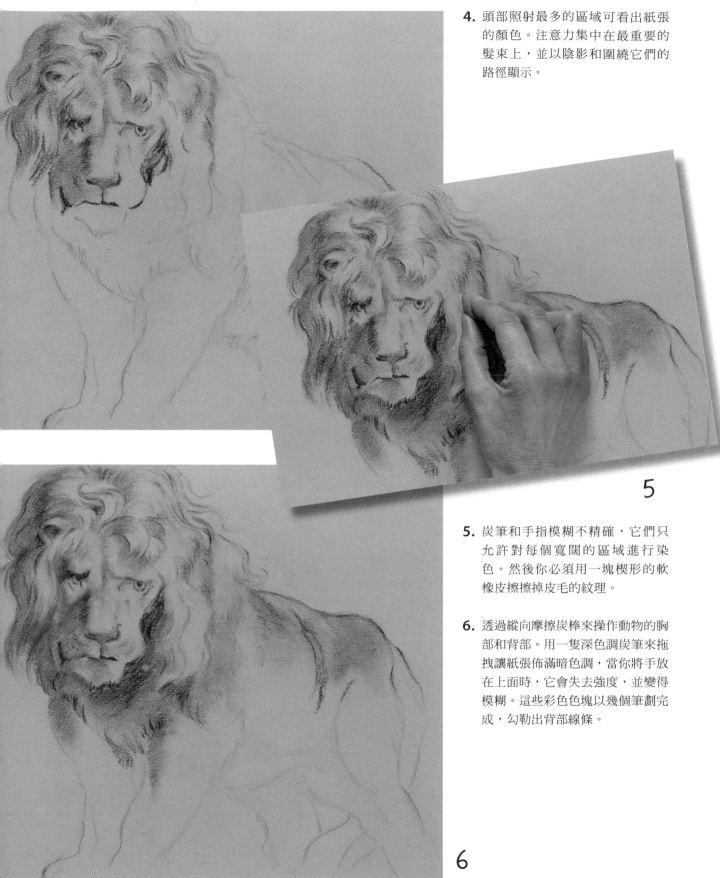

4

4. 頭部照射最多的區域可看出紙張的顏色。注意力集中在最重要的髮束上，並以陰影和圍繞它們的路徑顯示。

5

5. 炭筆和手指模糊不精確，它們只允許對每個寬闊的區域進行染色。然後你必須用一塊楔形的軟橡皮擦擦掉皮毛的紋理。

6. 透過縱向摩擦炭棒來操作動物的胸部和背部。用一隻深色調炭筆來拖拽讓紙張佈滿暗色調，當你將手放在上面時，它會失去強度，並變得模糊。這些彩色色塊以幾個筆劃完成，勾勒出背部線條。

6

將毛髮立體化的技巧

　　沒有畫家比魯本斯更能體現巴洛克風格,其風格的特點是戲劇性的動作以及動物毛髮中明顯的自由流暢的筆觸。出於這個原因,臨摹必須非常小心,適當地發揮它的質地,使用細炭筆短筆觸與其他長線條在皮毛的陰影處穿插結合。我們必須考慮到立體感和所潛藏的毛髮脫落方向。使用灰色來呈現陰影的變化和過渡性,並有層次地放置在正確的位置。

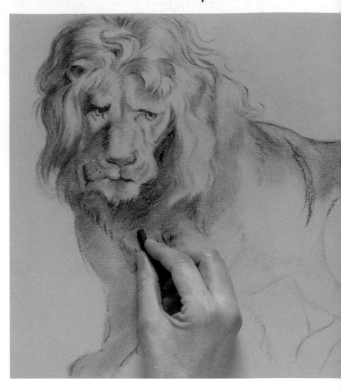

7

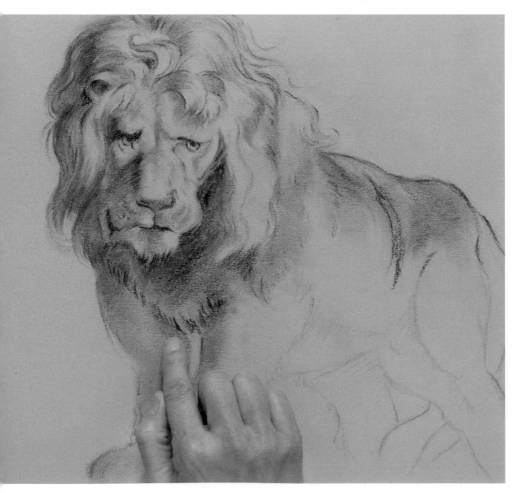

7. 獅子的頭開始看起來像原始作品的頭。是用一塊約2公分的炭棒摩擦,呈現立體感的暗色。頭部下方陰影的強度,濃密而且背光,應該畫的更黑更密集,這樣才能跟其他亮面區隔。

8. 使用炭筆可能留下的線性標記以手指的指腹暈塗,形成漸層與平滑的灰色過渡區。不應施加壓力只要輕輕劃過就可以。這些色塊是用粉筆製成的筆觸所繪製的。

8

9. 是時候使用粉筆,首先先加強前腿的陰影,然後更好地定義頭髮的紋理線條,鋒利化線條後,修飾貓科動物特徵的小細節。

10

9

10. 使用炭筆或粉筆的工作往往會污染鄰近區域的粉狀顏料,因此必須使用軟性橡皮擦不時擦拭被沾染處。這也提供線性筆劃用於增強頭髮的質地。透過橡皮擦製成的平滑描繪可讓獅子的頭髮變得更輕。

手的摩擦

　　繪圖的細化順序是這樣的:從左上角開始,你向下對角線方向;這可以防止手摩擦工作區域。該影音展示了漸層和擦除是如何建造出原始模型作業的基礎。

11

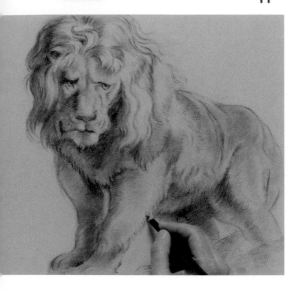

品質的修飾

　　對於像魯本斯這樣的藝術家而言，最重要的是，素描通常都是作品起始的草圖。雖然這幅鉛筆肖像也是如此，但後來完成的高品質程度也被認為是獨立的藝術作品，因此，大師們試圖完成豐富和裝飾草圖表面，表現出他們對細節的熱愛，僅為草圖留下了很小的空白，小巧的色彩，甚至是亮點，增添了亮點，賦予了更多活力。

　　在這項工作的最後階段，黃赭色的粉筆被加入到背景和白色水粉中。

12

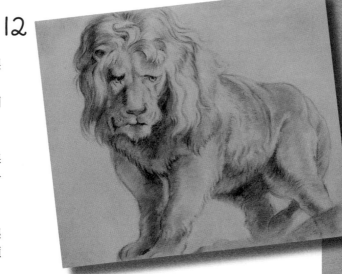

11. 使用炭筆的工作已結束，在這最後的層次是用來繪製細節的，是來使用黑粉筆來織繪最精緻的線條用的。開始前，可先在畫作上用定型膠將炭筆的筆觸先固定，這樣較易進行後續的作業。

12. 一旦使用黑色粉筆完成腿的下部輪廓，應用彎曲線條勾勒輪廓線，在結束貓科動物的繪圖之前進行一些修飾。

13. 用黃赭色的粉筆棒將背景染色。它在平坦的部分上爬行以快速覆蓋該區域，然後擴散，使其隨著紙張的顏色而形成漸層。

14. 用細刷和一點白色水粉，在動物的身體上製作輕微的漂白劑。魯本斯過去常常使用白色灰色的小亮點，他打算用這種亮點來賦予生命的輕微光環。

13

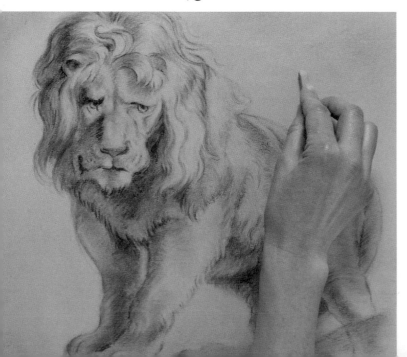

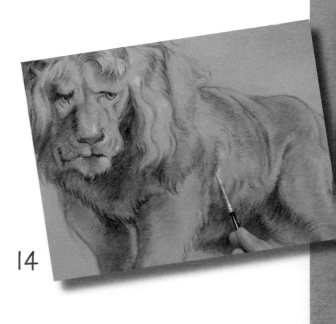

14

完成的作品表明了作者對貓科動物的極大興趣，這些貓科動物在他最重要的作品中很常見。他以自然主義的興趣描繪了牠們，並記錄在當時的動物學書籍中。筆觸的安全性和陰影的堅固性也是這個抄本的特殊性。

雖然魯本斯是因其油畫而聞名，而不是他的畫作，但專家認為他是歷史上最具想像力的繪圖員之一。他的主題從聖經場景到貴族肖像。

沙發上的老者肖像

林布蘭

林布蘭·哈爾曼松·範·萊因（Rembrandt Harmenszoon van Rijn）《沙發上的老者肖像》（Anciano con barba sentado en un sillón）大約1631年。紙上紅粉筆繪圖，25×17公分。私人收藏（紐約，美國）。

在林布蘭·哈爾曼松·範·萊因（Rembrandt Harmenszoon van Rijn）（1606-1669）的作品中的肖像畫比比皆是。他的平常模特兒既不是貴族也不是高資產階級，而是普通人，街頭人物和鄰居，他們在自己的工作室裡自發地擺出姿勢，因此他的畫作是以極自然、同情的方式反映出偉大的人性。下面的作品是一位老人的肖像，他有機會在同一場會議中以不同的姿勢和不同的觀點反覆繪製。這是一張以赭紅色粉筆執行的繪畫，反映了老人坐著的放鬆姿勢。它透過一些充滿活力的筆觸解決，結合強烈的陰影、密集的色塊，賦予人物肉體和紮實感，並展現作者在光的使用上所擁有的光影控制力。

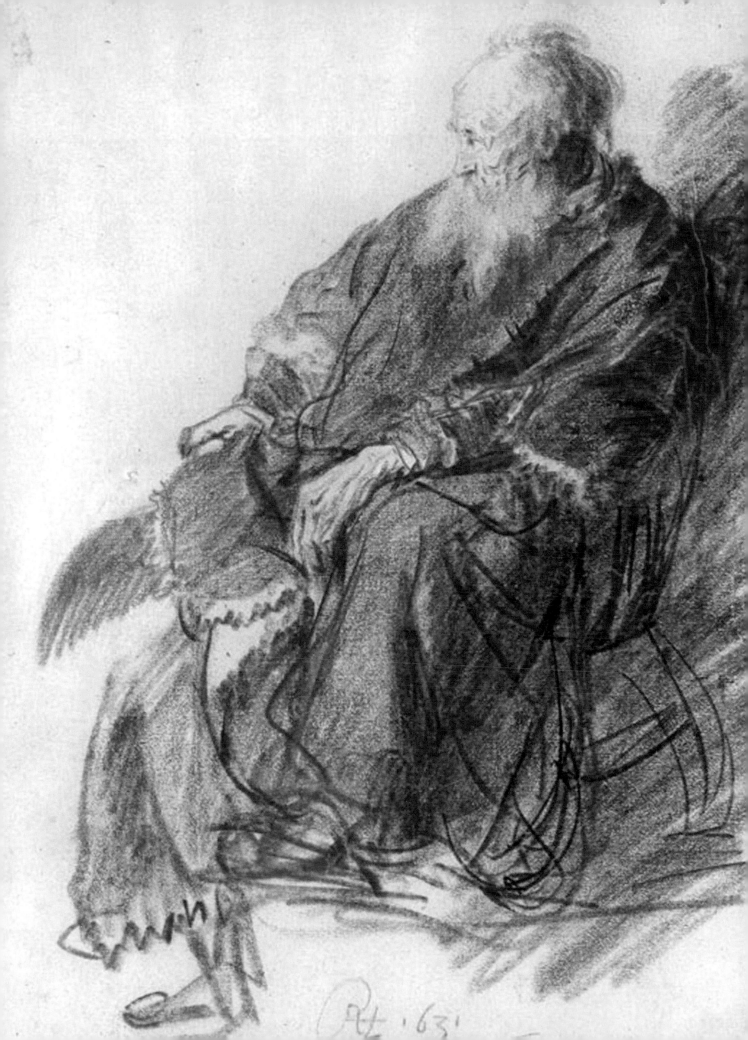

草圖的處理

　　林布蘭藉著慷慨而緻密的染色方式，為賦予了光線極大的重要性，為他的繪畫賦予了草圖般的處理效果。好的臨摹必須使他的繪畫方式適應他想要模仿的藝術家形式，因此他沒有預設帶有線性筆劃的筆觸，而是透過錐形紙擦筆進行柔和試色的方式作業，然後隨著第一次陰影加強來進行加強。軟性橡皮擦在這裡是必不可少的，以增強光的入射並更好地定義圖形的輪廓。

　　練習涉及兩種色調的紅粉筆和一種雙色的彩色粉筆。由梅賽德斯・加斯帕（Mercedes Gaspar）繪製。

1

2

1. 在這幅草圖中，第一個色塊和筆劃都經錐形紙擦筆塗擦過，其尖端被紅色色素染色。為此，將色條在研磨表面上摩擦，並以錐形紙擦筆的尖端捕獲摩擦下來的色粉。

2. 利用傾斜錐形紙擦筆的尖端，執行浮躁的鋸齒形狀。首先，陰影的主要區域覆蓋著一種微弱和瀰漫的紅色色塊。手和臉都留空了。在影音中看到紅粉筆色塊也可以繪製。

3. 用錐形紙擦筆製成的色塊與其他用紅粉筆製作的色塊相互補充。每種新的顏色組合都以較小的尺寸起型，以更好地使其形狀適應服裝的褶皺和輪廓。

3

兩個色調

這項練習採用兩種不同的紅粉筆色，一種是橙色，另一種是紅色。

4. 使用相同的錐形紙擦筆，建議臉部的陰影與筆尖一起作業以獲得更好的解晰度。鬍鬚留下紙張的顏色。因為新增的色調的緣故，身形的軀幹更顯強烈，這次是直接採用筆桿的尖端作業。

5. 當畫作被陰影遮蔽時，用手中的橡皮擦進行光線區域及衣服的皺褶的調整。

6. 在幾乎完全覆蓋住衣物的煙燻陰影的基礎上，加入許多用筆尖製造的強烈線條。線條應顯得蒼勁，波浪狀，基於本能地表現；然而，與林布蘭不同，臨摹者必須慢慢地去做，以確保與原始作品的相似之處。

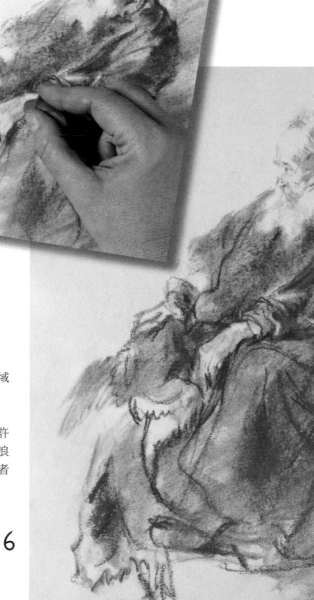

臨摹者
應緩慢的作業

7

　　用草圖筆劃和色塊來解釋原始作品的特殊方式是
林布蘭成為當代藝術家中極受重視的作家的原因。值
得一提的另一個方面是，他的大部分預備畫作與許
多其他藝術家的圖紙不同，它們本身就構成了一件作
品，除了繪畫本身之外別無其他目的。這意味著，儘
管臨摹者必須慢慢地工作，分析和比較每個筆劃的情
況和強度，但他完成的繪畫必須顯得新鮮，自發，並
傳達與參考作品相同的草圖精神與靈感。

7. 使用比前一個更紅的顏色的
紅色炭筆，椅子的主體是建
造的。這種氧化物的顏色是
從鐵中獲得的，其強度取決
於氧化物和粘土之間的比
例。第一個的數量越多，顏
色就越強烈。

8

8. 最後加入的是用一支雙
色鉛筆，一種深色的土
色。輪廓被繪製在最黑
暗的陰影裡，自手中和
背後勾勒出輪廓。一些
手勢筆劃也疊加在圖的
底部。在影音中看到在
最後階段，紅粉筆的筆
觸更加線性。

筆觸的使用

　　有機械鉛筆或方形截面的延伸
非常有用，可以指向一個小塊的條
形，並確保良好的筆觸控制。

　　在結束這幅素描之前，用橡皮擦把畫面的左半部分擦
亮些。這幅作品和畫家很多其他的作品一樣，不是用來練
習繪畫手法，而是用來練習觀察模型的視角。林布蘭對繪
畫的貢獻，與歷史學家所稱的荷蘭黃金時代相吻合。

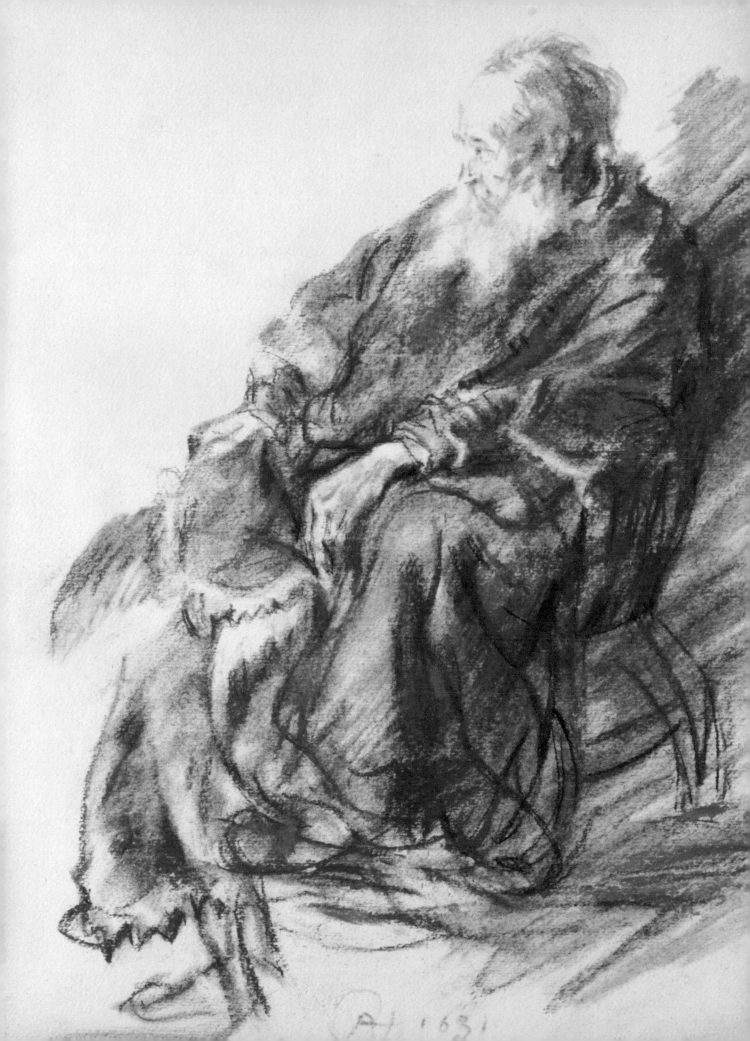

尚‧歐諾黑‧弗拉格納（Jean Honore Fragonard）（1732-1806），與華托（Watteau）和夏爾丹（Chardin），被稱為是法國十八世紀最流行的畫家，亦為最能展現洛可可風格的畫家之一，洛可可畫風又被稱為豔情畫風。在羅馬逗留期間，他在法國藝術學院的總部曼奇尼宮，對過去的偉大畫作與油畫作品進行了各種研究和複製，包括繪畫與油彩。但他也在那裡，在義大利首都，他在那裡反抗學院的慣例，超越他的時代，他開始直接繪製自然物，以當時的藝術家而言是不常見的。在與自然和古羅馬廢墟的接觸中，他對公園和花園進行了令人欽佩的研究，這些公園和花園是用紅色粉筆所繪製的，如同他為這個練習所提供的。儘管作者一步一步付諸實踐地採用了簡短且具活力的線條保持了他的風格，他的作品仍受到義大利和荷蘭大師的影響。為達成這個目標，他偏好一枝磨得更銳利的赭紅色鉛筆與顆粒細的紙，於此情況下採用白色的紙張，這樣可使背景和筆觸之間的對比更明顯。

尚‧歐諾黑‧弗拉格納，《羅馬皇宮的遺跡》（Ruinas de un palacio imperial en Roma），1759年。原色紙張上的紅色粉筆畫，33.5×47.6公分。J.保羅蓋蒂博物館（洛杉磯，美國）。

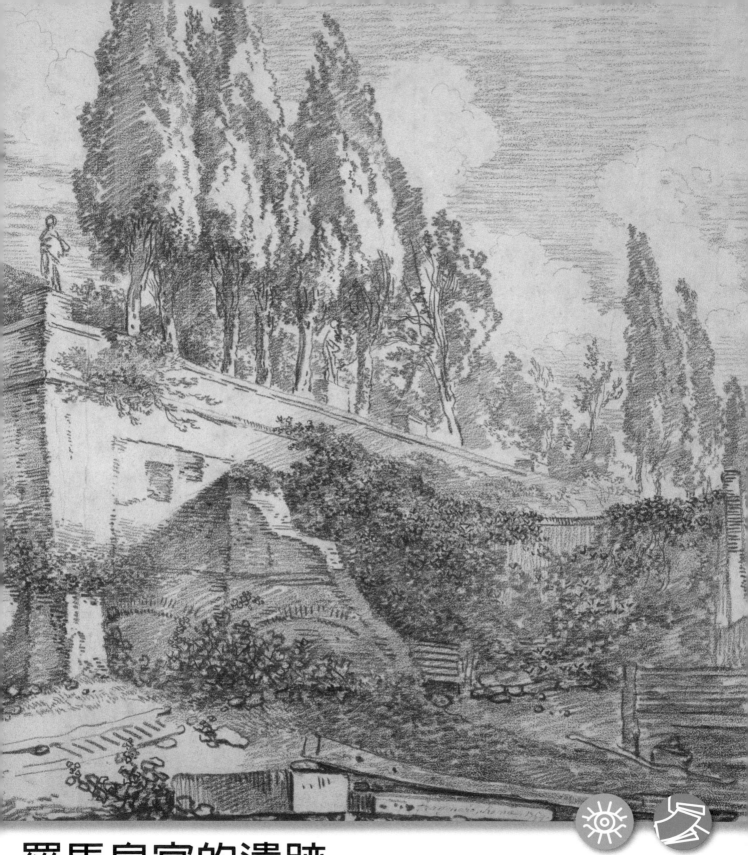

羅馬皇宮的遺跡
弗拉格納

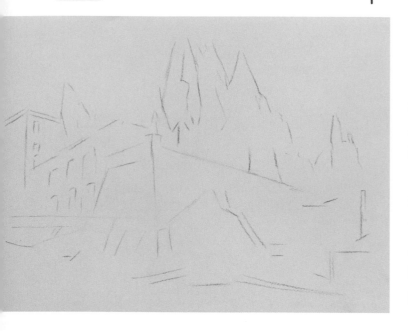

先上炭筆再上紅粉筆

紅粉筆在許多藝術家中非常受歡迎，弗拉格納就是其中的一位，因為它易於使用，且因為它允許使用以紅色的震動為繪畫的主色，因此比使用黑色的顏料來得更加溫暖和富有表現力。

在開始用紅粉筆繪製線條之前，建議將主要元素先進行定位。使用炭筆繪製草圖，因其染色能力遠低於紅粉筆。繪製線條可用一條抹布或使用軟性橡皮擦就可清除，這可避免它於畫作的後續階段被看到。它在紙張上極為微弱的痕跡將隱藏於紅粉筆所繪製的充滿活力的陰影的調配與線條之間。

由米列雅·西芬德斯執行的練習。

1. 用炭筆標出構成景觀的元素。筆觸是非常簡化的，非常輕柔，幾乎感覺不到，他們試圖定位建築物與樹木的最高處的距離。

2. 這些初始線用新筆觸加固，詳細描述了建築浮雕，建築物的開口和主要植被群的形狀。作品是完全線性的，並無任何用擦筆調整的陰影色調也無用手指塗抹淡出的陰影。

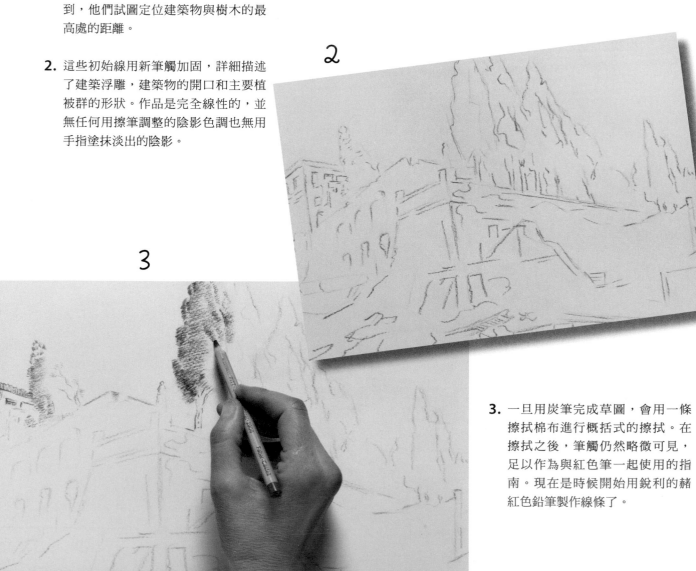

3. 一旦用炭筆完成草圖，會用一條擦拭棉布進行概括式的擦拭。在擦拭之後，筆觸仍然略微可見，足以作為與紅色筆一起使用的指南。現在是時候開始用銳利的赭紅色鉛筆製作線條了。

4. 初始的筆觸是溫和且平行延伸至建築物面的牆壁。欲繪出窗戶，使用鉛筆時需再加壓繪製。

4

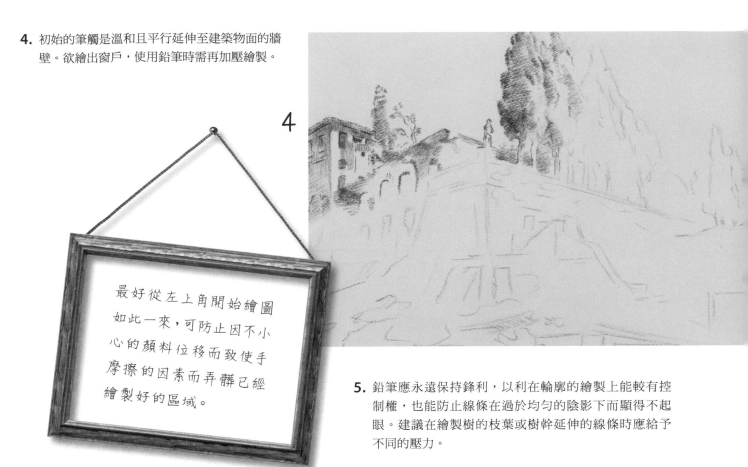

最好從左上角開始繪圖如此一來，可防止因不小心的顏料位移而致使手摩擦的因素而弄髒已經繪製好的區域。

5. 鉛筆應永遠保持鋒利，以利在輪廓的繪製上能較有控制權，也能防止線條在過於均勻的陰影下而顯得不起眼。建議在繪製樹的枝葉或樹幹延伸的線條時應給予不同的壓力。

5

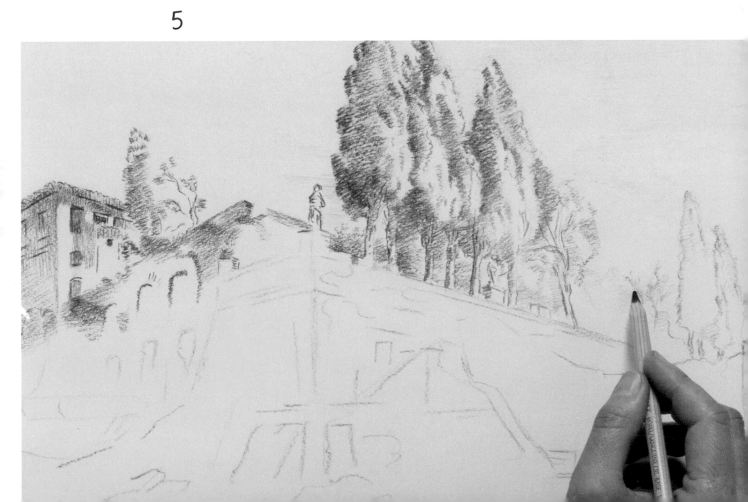

短而充滿活力
的筆觸

　　弗拉格納是18世紀繪畫中最偉大的代表之一。他火熱的風格，充滿輕鬆，以及他非常活潑的靈敏度使他能夠創造出強烈視覺衝擊的圖畫，光線對植被和建築的照射效果，總是由高聳與巨大的柏樹主導。它們是短且充滿活力的線條，在紙張中留得以呼吸的留白空間；因為它們的緣故，使得紅色粉筆的交織線畫出生命力。建議注意組合不時變換的方向性與每個線條的特性，它們會隨著所描述的作業層面而有所不同。為了不使線條分散或變得無法察覺，赭紅色鉛筆的筆尖應永遠保持銳利。

6

6. 天空的線條只是用筆尖傾斜所繪製成的柔和筆觸。筆觸的壓力變化在樹冠層中最為明顯。樹枝用一條潦草的中色調陰影線條處理。在影音中可看到緯線使用的重要性。

7. 使用兩個不同色調來繪製建築物的牆壁：在牆壁上使用的是一般中等色調，另一個則為更強烈的色調以用來代表坑洞、拱門與開口。在較明亮的區域，緯線的線條之間留有更多的空間，以便紙張能留白。

7

8

8. 應檢視建築物的面的線條如何延續遠景的傾斜度以增強深度的幻覺。在下面的部份，在植被出現部分，線條將更為不規則，形成架在彼此之上的渦形裝飾或捲狀物。

9

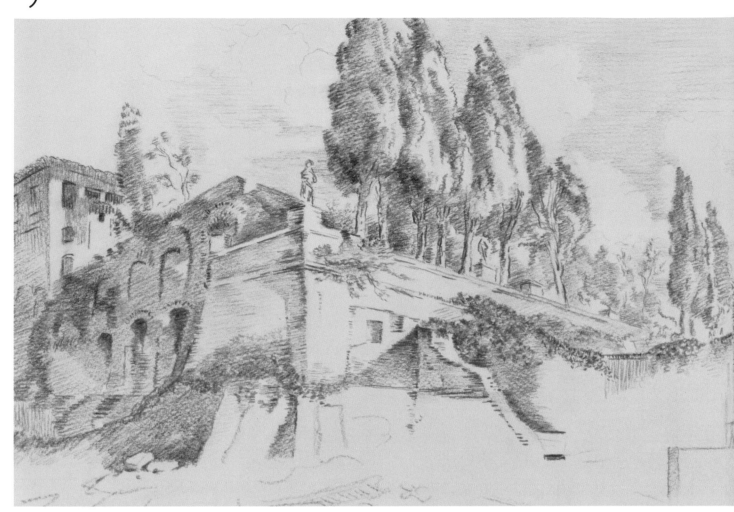

9. 在創作的右半部分遵循相同的程序，儘管保留空白會使畫面更加豐富，因為它是由太陽光直接照射的立面。植被的交錯陰影，在或多或少均勻的情況下，使用短而強烈的筆觸劃線，植物則是使用近乎均勻並且筆觸細緻地潦草地繪製著陰影。

10. 沿著畫作向下移動可以防止手的摩擦模糊掉已經繪製的線條。用傾斜的鉛筆尖端的來繪製最柔和的、延伸的陰影。

10

畫面對比度及
筆觸方向

　　光澤度是使用赭紅色鉛筆繪製畫作的主要特性，魔幻式的在完成的畫作上呈現了植被與石頭的質感，使得這個技巧成為研究自然時的理想選擇。弗拉格納毫無疑問地迅速且自由地作畫，但是臨摹者則必須非常緩慢地工作，要極度的小心，專注於畫作的完成，然後更重要的是，必須專注於每個線條的繪製方向。在接近練習結尾的線條應當更確切，應該以劃線與標示陰影與光線的效果使它們看起來更具鮮明對比。

12

11. 初期應以新的交織線條筆觸繪製植被。對於植被的印象則依施加在作品上的努力而定，視輪廓的筆觸與疊加的細節而定。
在影音中看到輪廓的方向與線條如何根據所需繪製的表面而有變化。

12. 陰影區塊疊加了極短的平行的交織線條。這樣的作業方式亦適用於附近亂塗的植物上。不應以結實的線條繪製陰影。只有石頭才用線狀的筆觸進行繪製。

紅粉筆的色調

紅粉筆從橘色到紅棕色都有人使用，除了是因用來繪風景畫而變得流行外，也因它用在繪製人物時具相近於皮膚色的緣故而獲得極大回響。

在最終完成的作品中，我們可以看到筆觸方向不同、力度不同，筆觸所呈現出來的畫面，可以更生機勃勃，這幅畫展現精緻的紋理和質感。唯一的區別可能在於後面一步的加深陰影，上陰影時強度的變化對後呈現的效果有一定影響。

卡斯帕・大衛・佛烈德利赫，《有樹的風景》（Túmulo junto al mar），大約1806-1807。棕褐
色水彩和石墨鉛筆在牛皮紙上，64.5×95公分。魏瑪古典基金會（德國魏瑪）。

有樹的風景

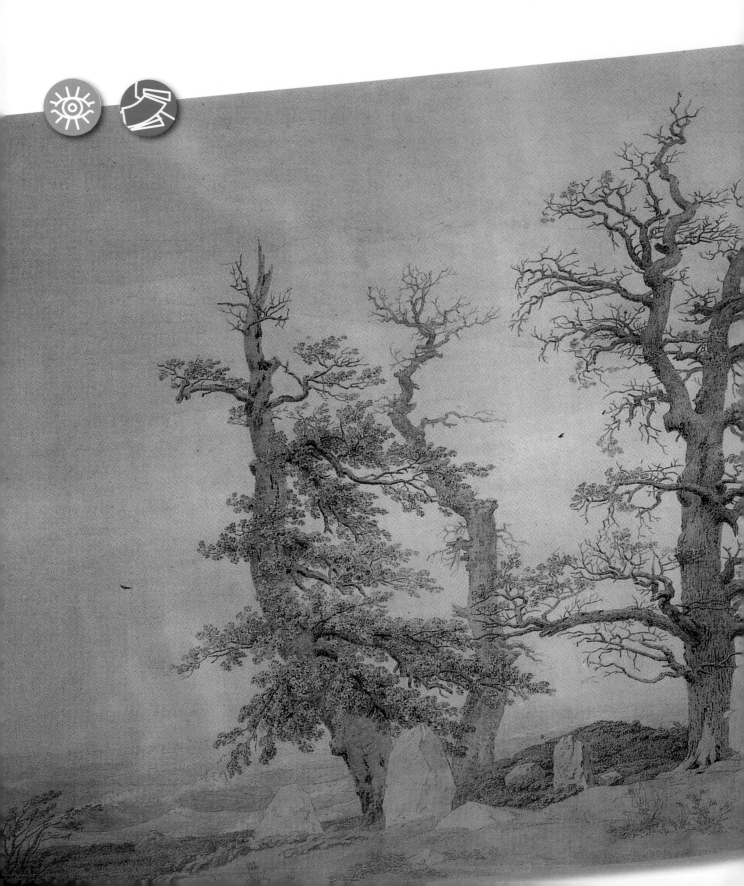

佛烈德利赫

卡斯帕・佛烈德利赫（CasparDavidFriedrich）
《有樹的風景》（1774-1840）是早期浪漫主義最
重要的藝術家之一。對他來說，大自然不僅是一個
藝術展示的場合，也是一個體驗神聖無所不在的領
域。出於這個原因，他的許多作品呈現出孤獨的風
景，傳達了強烈的和平，具有明確的精神信念。在
他的作品中，樹木是使其幾近痴迷的關鍵。在這藝
術的重新創作裡，一棵樹木可經由一種繪製程序，
事前預先繪製的自然界裡的不同樹木組合來塑形。
他的作業方法極為節省，因為他經常重複他在野外
進行的研究，以創造新的作品。這裡介紹的作業就
是一個明顯的例子。為了實現這一目標，佛羅里德
利赫採用了一種特殊的繪畫技術，包括在紙上塗上
棕褐色水彩，然後用石墨鉛筆加工它的形狀、陰影
和紋理。隨著鉛筆線的重複應用，兩種技術合併為
一體，使表面具有顯著的體積外觀。讓我們看看它
是如何完成的。

I

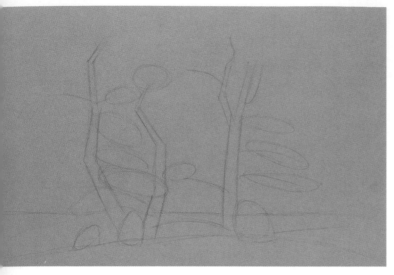

2

3

從線條勾勒到鋪色調

採用幾何方式進行草圖之後，用非常細的鉛筆進行樹木的外形的細部筆觸的改善。它代表了巨大的樹幹的不規則輪廓和纏繞的樹枝的緯線，其中莖和樹枝的方向性發生急劇變化。你必須密切注意每個彎曲。樹必須如字面上的被「描繪」。

在其基本外觀中，三棵樹以非常相似的方式製造。佛羅里德利赫在他的作品中非常精確：當談到畫樹的樹枝的時候，這時就必須必須針對要繪製的那棵樹的樹種，而不是另一棵樹。使用非常細的刷子延伸水彩的棕褐色以實現了不同的顏色色調的漸進變化，其中刷子的痕跡不明顯。加布列爾‧馬汀執行的習作。

1. 為了進行樹木的草圖，使用HB石墨鉛筆，將其塗在一張赭色的康頌紙上。首先用幾何化字符的筆觸示意圖去標示每棵樹的位置。

2. 對初始的草圖滿意後，用橡皮筋稍微擦掉。筆觸必須足夠明顯到可用2B鉛筆劃出樹幹來，儘管這次它們被畫出來的線條更加破碎和強烈，更符合模型的曲折形式。

3. 在第一階段，該組合透過非常精確的線條圖進行處理，該圖描繪了石頭、樹幹和主要樹枝的形狀。方便地查看每個形狀和浮雕，以使其盡可能地相近。

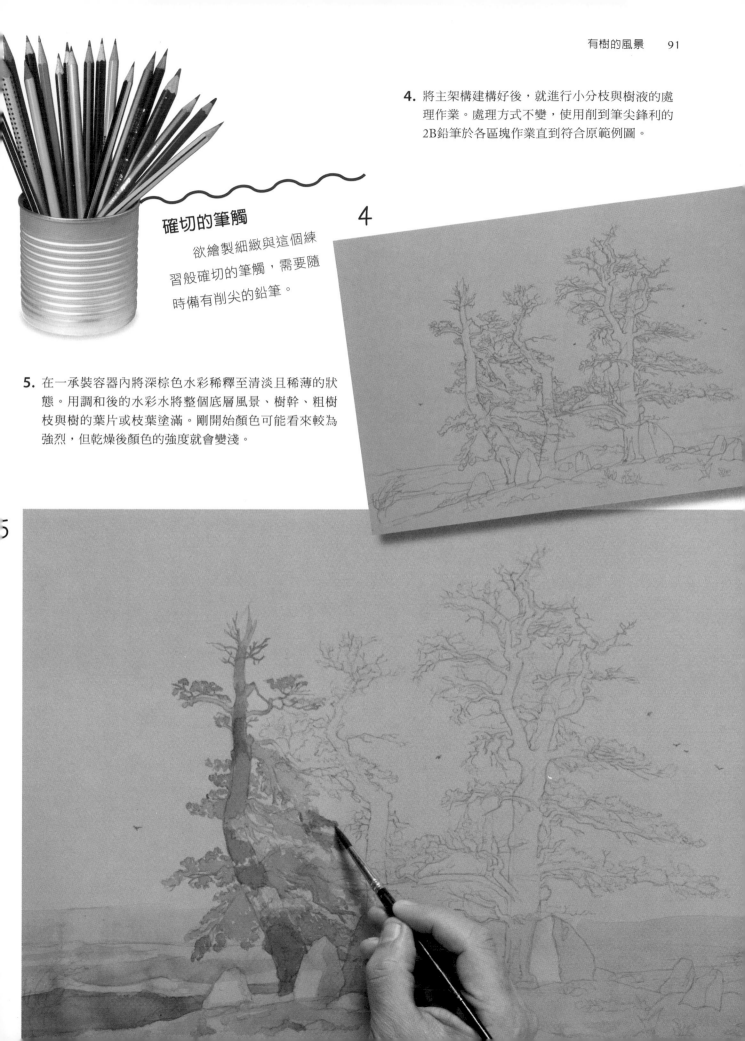

4. 將主架構建構好後，就進行小分枝與樹液的處理作業。處理方式不變，使用削到筆尖鋒利的2B鉛筆於各區塊作業直到符合原範例圖。

確切的筆觸

欲繪製細緻與這個練習般確切的筆觸，需要隨時備有削尖的鉛筆。

5. 在一承裝容器內將深棕色水彩稀釋至清淡且稀薄的狀態。用調和後的水彩水將整個底層風景、樹幹、粗樹枝與樹的葉片或枝葉塗滿。剛開始顏色可能看來較為強烈，但乾燥後顏色的強度就會變淺。

6

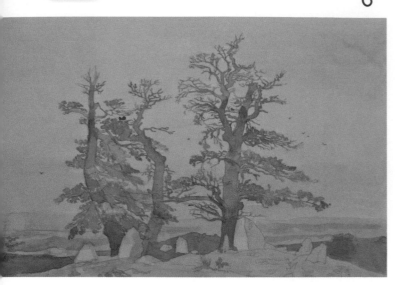

混合水彩與石墨
的陰影

　　陰影採用兩個顏色的深棕色水彩所繪製。第一層水彩替樹與周遭生長的草提供色調，而第二層的水彩則乾刷在一些凸起的樹枝與樹幹中間的陰影上。最後的修飾則使用一隻4B的石墨鉛筆：在底層的水彩上面輕輕的疊放繪上陰影，加強其價值並如此提亮對比。

6. 在此階段的應均勻地用深棕色塗上第一層水彩。不存在繪圖不均或畫筆出現的痕跡。在背景遠處的海部分，水彩應當更稀釋些。

7

8

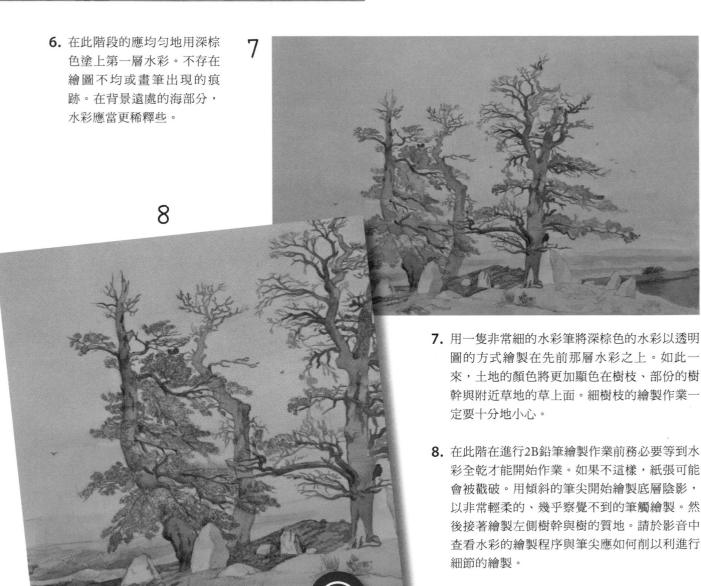

7. 用一隻非常細的水彩筆將深棕色的水彩以透明圖的方式繪製在先前那層水彩之上。如此一來，土地的顏色將更加顯色在樹枝、部份的樹幹與附近草地的草上面。細樹枝的繪製作業一定要十分地小心。

8. 在此階在進行2B鉛筆繪製作業前務必要等到水彩全乾才能開始作業。如果不這樣，紙張可能會被戳破。用傾斜的筆尖開始繪製底層陰影，以非常輕柔的、幾乎察覺不到的筆觸繪製。然後接著繪製左側樹幹與樹的質地。請於影音中查看水彩的繪製程序與筆尖應如何削以利進行細節的繪製。

9. 樹的樹葉以細且強烈的筆觸進行繪製，繪製出具小渦形、抖動與緊湊的葉片。使用石墨鉛筆加強以水彩繪製陰影的樹枝，在其上繪製更細的小樹枝。最重要的就是要有耐心地進行繁瑣的作業。

9

應特別注意樹幹的樹皮的質地繪製，繪製時以不連續的短筆觸以垂直的方式繪製，以不規則的粗細與強度進行繪製。

10. 第一個階段先以線狀筆觸進行一些樹與石頭的繪製，繪出大概的架構。

10

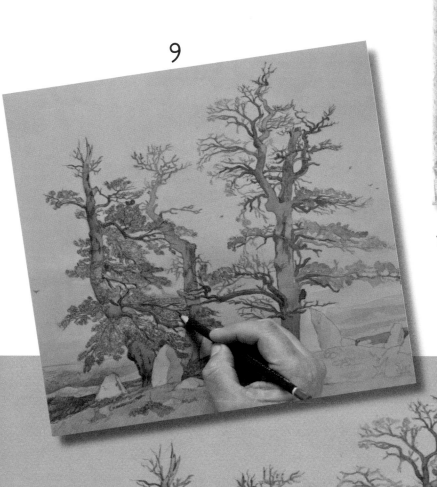

細節的創作

佛烈德利赫的是以細膩的眼光就風景的各方面細節進行創作。他的圖畫細緻優美,以削尖的石墨鉛筆以細膩的筆觸繪製。樹木的前方也是繪製的重點,不應忽略掉石頭和小植物的處理,才能不遺漏任何的畫面。應以最緊湊的且最少的筆觸精準繪製。在這最後的階段,因需要處理各部位的質感,因此畫作的進度非常緩慢。以鉛筆繪製細節與大面積的延展,光亮的部分應以細緻的色調處理且深色處應以深沉的色調進行處理。

11. 不應有未經調整的、質地未處理或未經調色的任何角落。石墨鉛筆銳利的筆芯可用來繪製樹枝、使用在樹幹形狀的描繪或勾勒樹枝結尾處起伏的線條。除了天空上用來代表飛行中鳥類的幾筆調色之外,一切皆以細節為準。請見影音中相關質地與細節的作品。

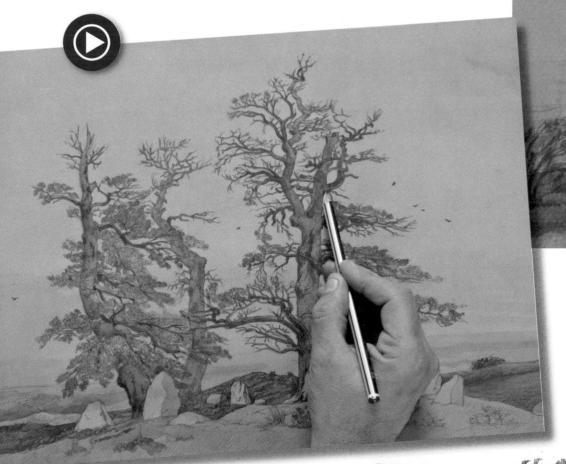

筆觸的練習

在紙張上繪製任何繪圖或紋理之前,建議在另一張紙上嘗試以小線條繪製以先評估結果。

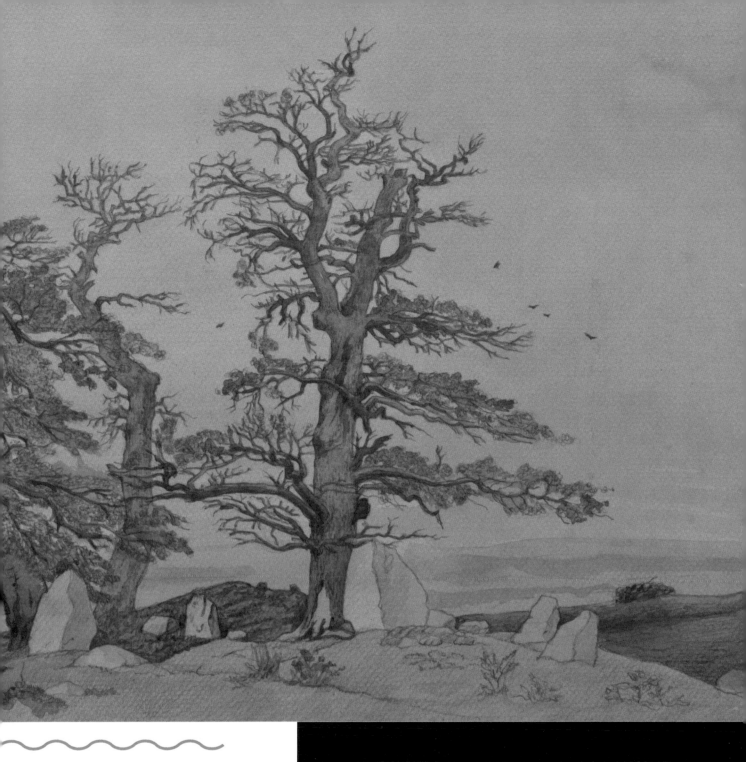

這幅畫的秘訣在於，可以藉由手的靈巧度和細緻性傳遞看出佛烈德利赫的個性，這很容易體現藝術家自己的功力。這就解釋了為什麼佛羅里德利赫在他的繪畫藝術中，即便只是用了最基本的藝術資源，也能夠將美麗的光環賦予景觀中適度角落的某些元素。

羅塞蒂 玫瑰花瓣

以下的練習將以石墨繪製一幅細緻的女性肖像。作者為一名義大利學者的後裔，與埃弗里特·米萊斯（John Everett Millais）和威廉·霍爾曼·亨特（Willaim Holman Hunt）一起，是拉斐爾前派兄弟會的創始人之一，他的繪畫對歐洲象徵運動的發展有了重大影響。

接下來的作品是《玫瑰花瓣》，這是一幅藝術家替他的朋友威廉·莫里斯（William Morris）的妻子簡·莫里斯（Jane Morris）所繪製的肖像，他似乎深深地愛著她。羅塞蒂在世的期間從未出售過這幅作品，這表明它對他具有深刻的意義。

但丁·加百列·羅塞蒂（Dante Gabriel Rossetti），《玫瑰花瓣》（El pétalo de rosa），1870年。石墨鉛筆畫，39×35.2公分。加拿大國家美術館（National Gallery of Canada）（加拿大渥太華）。

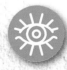

良好的輪廓線

這個練習採用具有細緻顆粒、平滑且輕微有光澤的紙張。畫作的草圖看來似乎很簡單，因為繪製的物品無須藉由任何機械幫忙，也就是説，無需使用描摹也無需使用到光桌。他先用簡單的幾何形狀定義頭部的一般結構，採用HB的石墨筆芯筆觸進行非常輕微的繪製。這種筆芯可以輕鬆擦除，可用以避免繪圖完成後被看到畫作的結構線。羅塞蒂的繪畫精隨在於它的風格與其優雅度，以石磨繪製的蜿蜒筆觸所繪；這是必須從作品的初始筆觸中去尋找到的動態。加布列爾・馬汀執行的習作。

1. 將筆尖傾斜，畫出頭、臉、脖子以及身體的草圖，畫的時候用簡單而且不明顯的線大致勾勒。臉部只用淡淡的筆觸標出眼睛、鼻子和嘴巴的位置。

2. 在畫好的草圖的基礎上用柔和乾淨的筆觸畫出更清晰的輪廓，畫的時候準備一塊橡皮擦以防需要修改。

3. 畫好整幅作品中的臉部輪廓之後，我們繼續畫身體和雙手。這裡我們會發現存在一些塗改的痕跡甚至還有沒完全畫好的線條，會隨著繪畫的進展逐步調整、被具體化。

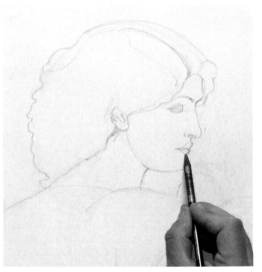

2

拉斐爾前派畫家希望在不借助強烈對比的情況下畫出優秀作品，他們的靈感來源於文藝復興早期義大利和弗蘭德斯的象徵主義。

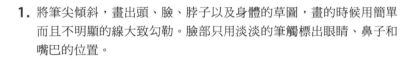

3

4. 陰影處先用2B石墨鉛筆繪製，石墨鉛筆應從其上端握住，以利取得非常柔和的灰色，不施以壓力並且不產生筆觸的痕跡。影音中產線頭髮的陰影處理過程。

5. 陰影應該是非常緩慢地出現才是。永遠不該施以強烈的筆觸，色調應是基於新筆觸的堆疊在先前的筆觸之上，疊加而成。頭髮最暗處始以均勻的淺灰色覆蓋而成。

4

5

陰影

A 在本練習的陰影中，必須實施三項基本操作。在第一種情況下，應使用2B和4B石墨鉛筆繪製陰影，使尖端非常傾斜以降低壓力。

B 其次，使用細紋和緞紋紙的優點讓使用指腹進行暈塗法時更為容易，特別使用是在最外層的染色。

C 錐形紙擦筆提供更強烈與壓縮的灰色，除了允許用擦筆調整在小區塊的陰影的色調外，也同時允許它使用在手指無法作業的空間。

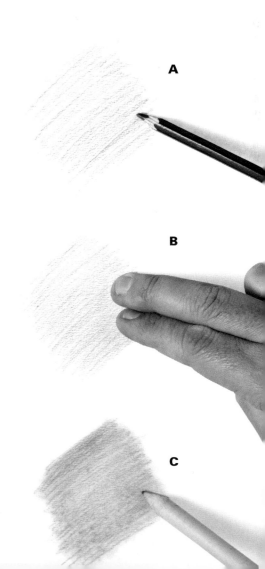

A

B

C

6

優雅與完整度

　　羅塞蒂的藝術具備兩個特點，分別是具有輕柔擠進雕刻般的立體感與臉部輪廓與頭髮的上的極為細緻的細節處理。在他所做的女性肖像中，女性是以幾近神聖的方式被繪製，彷彿是具有風格和美麗特徵的天使。因此，在抄本上繪製的特徵必須符合這些原則。陰影與漸進變化應始終都應以非常優的方式繪製。

　　輪廓線以極輕微的漸層進行加固，使圖形的完整性更為牢固。

7

6. 繪製陰影的第二階段是採用4B石墨鉛筆，它具有更柔軟與強烈的線條繪製特性，能用來增加頭髮的對比度，例如使髮型的波浪的顏色變暗。眼瞼，眉毛和嘴唇的色調也能更為明顯。

7. 在畫作的組合上進行繪製。於繪製頭髮陰影的同時，在辮子以灰色的線條讓其越來越明顯觸，進行衣物線條的延伸。使用指腹擦除任何鉛筆尖在融合顏色時所為的痕跡。

8. 衣服的造型應是不容易被察覺到的，僅用淡色描繪衣服上的皺褶。雙手持有的小樹枝採用均勻的灰色進行繪製。背景的空白處採廣泛而又緊湊的線條覆蓋，這是用使用鉛筆筆尖所作的練習。

8

極為精緻的線條

　　臉部運用指腹繪製輕柔的陰影繪製後，開始繪製手部。一開始就輪廓線進行加固的作業，之後則使它的形狀與底色的陰影有對比。為了取得極為精緻的線條，使用錐形紙擦筆的筆尖掃過其上。觀察影音以印證手部的細緻動作。

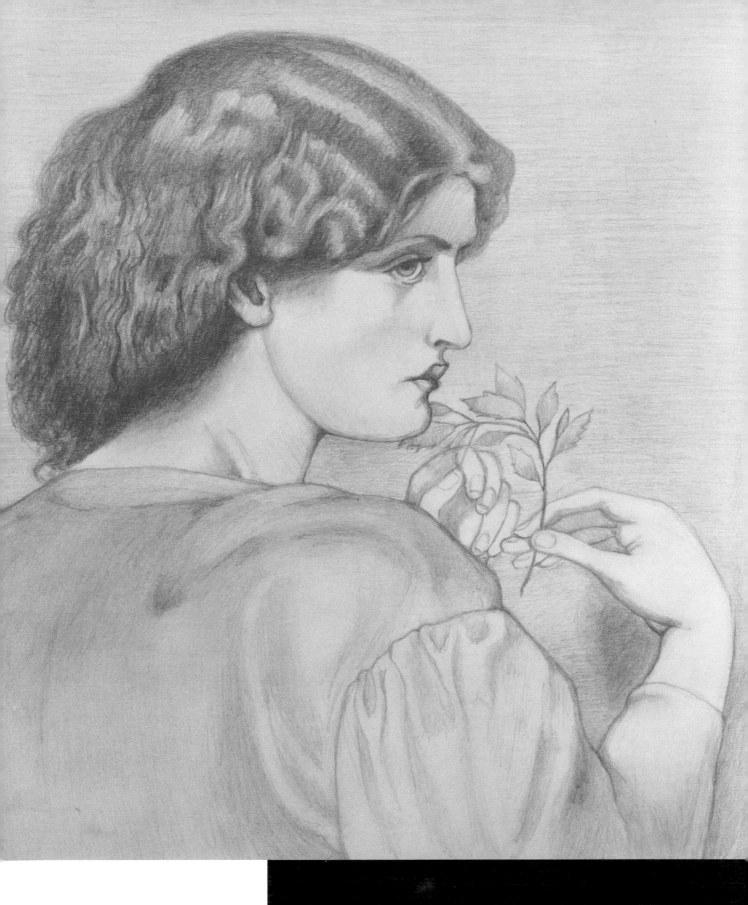

僅留下最後的細節：頭髮的上部變暗，衣服的陰影完成，手部附近添加了新的陰影。最後的結果是一顆帶有「佛羅倫薩人的優雅」的頭部。模型的處理極為精緻，它反映了作者渴望實現的一種精神與永恆的美。

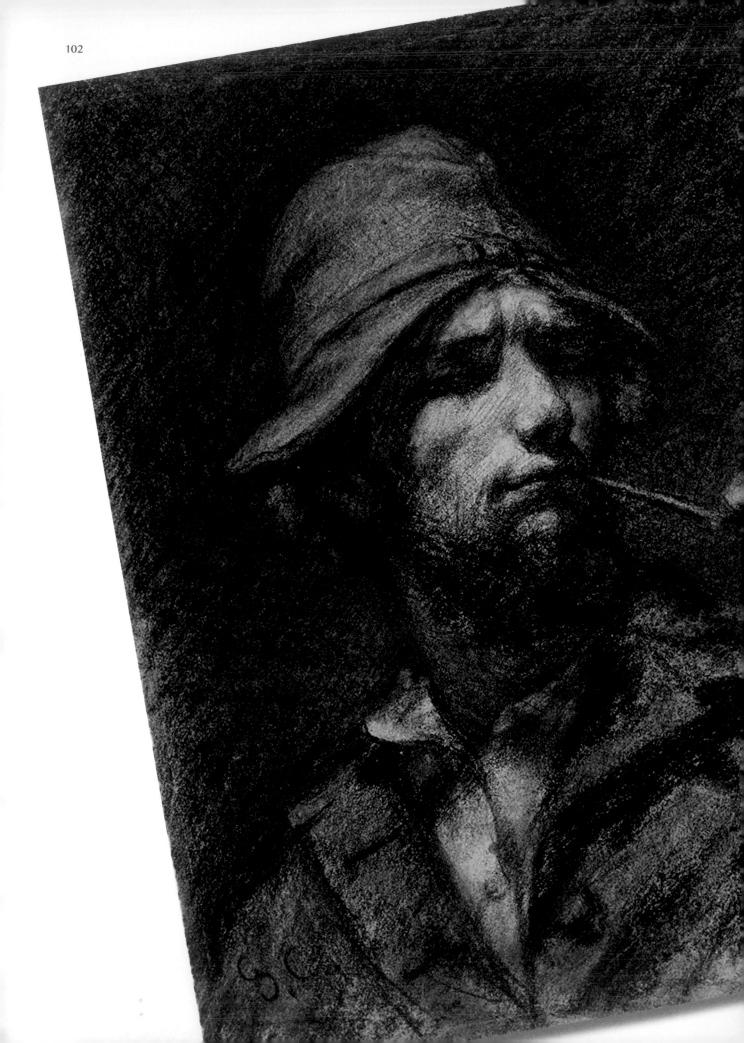

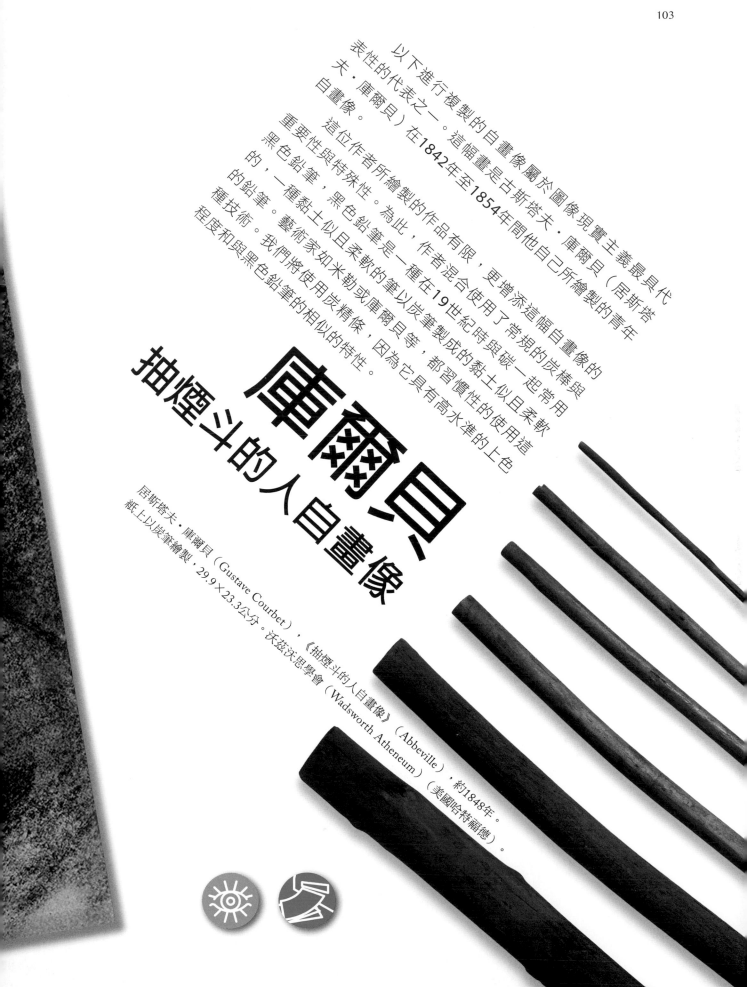

以下進行複製的自畫像屬於圖像現實主義最具代表性的代表之一。這幅畫足古斯塔夫·庫爾貝（居斯塔夫·庫爾貝）在1842年至1854年間他自己所繪製的青年自畫像。

這位作者所繪製的作品有限，更增添這幅自畫像的重要性與特殊性。為此，作者混合使用了常規的炭棒與黑色鉛筆，黑色鉛筆是一種在19世紀時與破一起常用的，一種黏土似且柔軟的筆以炭筆製成的黏土似且柔軟的鉛筆。藝術家如米勒或庫爾貝等，都習慣性的使用這種技術。我們將使用炭精條，因為它具有高水準的上色程度和與黑色鉛筆的相似的特性。

庫爾貝、抽煙斗的人自畫像

居斯塔夫·庫爾貝（Gustave Courbet），《抽煙斗的人自畫像》（Abbeville），約1848年。紙上以炭筆繪製，29.9×23.3公分。沃茲沃思思學會（Wadsworth Atheneum）（美國哈特福德）。

自畫像的態度

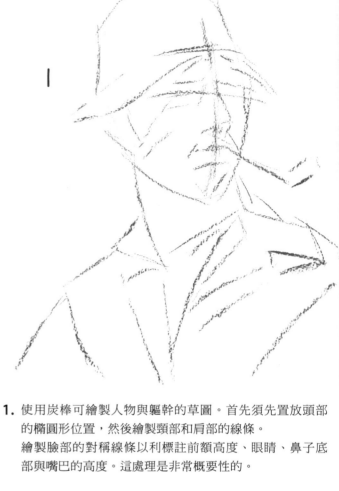

藉由這幅畫，庫爾貝承襲了來自於讓人聯想到林布蘭所繪的明暗對比的舊畫作。但在這裡，光和陰影得到了強烈構圖效果的支持；臉部自底部角度，以低角度鏡頭，且伴隨著表達的戲劇化，因為它以沉思的態度與眼睛半閉的方式呈現。

它不愧是十九世紀最佳自畫像的代表。有基於此，讓我們看看哪些是描繪主要形式草稿的策略。由米列雅・西芬德斯在中顆粒紙上執行的練習。

1. 使用炭棒可繪製人物與軀幹的草圖。首先須先置放頭部的橢圓形位置，然後繪製頸部和肩部的線條。
繪製臉部的對稱線條以利標註前額高度、眼睛、鼻子底部與嘴巴的高度。這處理是非常概要性的。

2 在前述作品中先繪製形狀。輪廓變得更明確。臉部線條不僅只用來形容臉部的元素、調色，亦用來分隔光線與陰影的區域。同樣的狀況適用於服飾上。

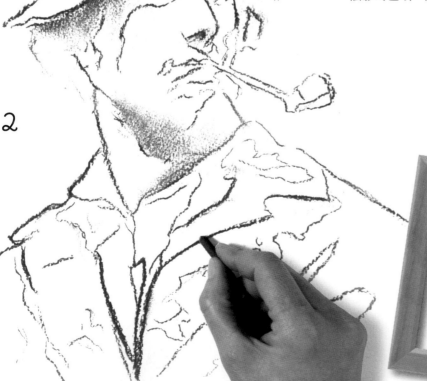

1854年，庫爾貝以書面形式宣稱：「隨著我心態的改變，我在我的人生裡，繪製了許多自己的肖像。總之，我寫下了我的人生。」

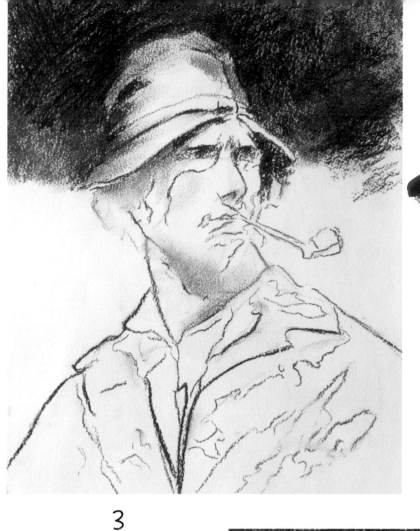

顆粒狀的陰影

　　使用炭棒在中顆粒紙上進行縱向拖曳的時候，會產生不完全覆蓋畫紙空白觸的顆粒狀的陰影。

3

3. 架構確認後，使用炭筆平滑的將背景色變暗。使用手輕輕的、不施加壓力的塗暈陰影。帽子周圍（顏色）最強烈的區域則是以傾斜炭棒的筆尖施加壓力而來。

4. 使用較小的炭棒，約2公分左右，繪製臉部主要的陰影，並以指腹加以融合。使用炭棒的尖端進行眼睛陰影較強烈處的繪製。

4

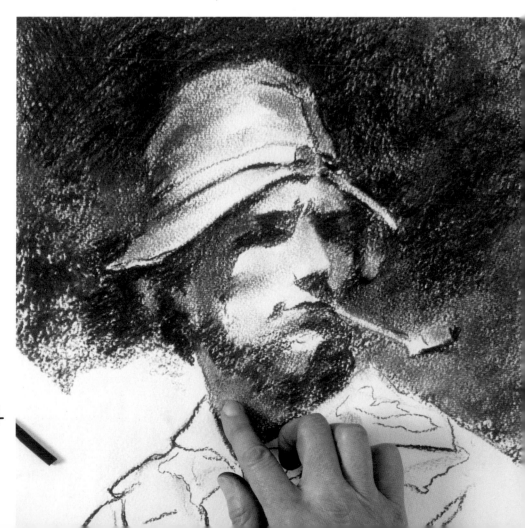

5

營造明暗對比的效應

　　在他生命的這個階段，庫爾貝經常使用炭筆或黑色鉛筆繪製肖像與自畫像，利用巴洛克和浪漫主義的戲劇化和表現力以給予人物一個陰暗與黑暗的外觀。

　　不要忘記庫爾貝多年來複製了佛蘭芒、荷蘭、威尼斯和西班牙的大師們的作品，對大師來說，明暗效果的對比具有特殊的重要性。在這個繪圖階段，陰影的底部已經建構完成，且已模擬了立體感，在使用碳精條之前已將所有東西都準備好了。

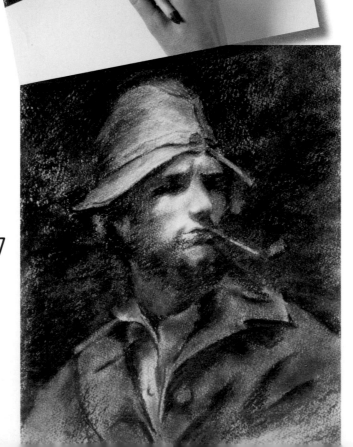

6

7

5. 接著使用單色炭棒的染色，在底部施加更多壓力。軀幹的部分，以指腹暈染的淺灰色繪製。在這邊是要創造三個到四個不同色階的灰色。在明亮的部分保留圖紙白色的部分。

6. 使用錐形紙擦筆以給予陰影更深的深度並更好控制漸層效果。鋒利的筆尖允許進行細節的繪製。為避免用手拖曳炭筆的顏料，最好用保護底紙的紙張覆蓋，以免畫作不小心因意外而產生擦痕。

7. 隨著炭筆線條的逐漸消失，陰影變得暗淡，被一個較為淺色的灰色包圍。但這不應該被擔心，因為還有時間還讓它們變暗並於後續讓她們產稱對比。錐形紙擦筆是繪製臉部起型的理想工具，因為有了它，可以更好地定義菸斗、眼睛、鼻子底部和嘴巴的陰影。它的尖端允許它在非常窄小的區域作業。

8

他的作品對素描與油畫所帶來的影響是無與倫比的。

他知道如何將學術油畫的常規融入畫作，並曉得用更具表現力的現在性的新方式來產現它。

8. 在使用炭精條之前，必須用炭筆進行第一個陰影的定位；為了達成這個目的，需使用定畫噴霧劑。等候幾分鐘等噴劑乾燥後，開始以灰色進行帽子色調的變暗作業並就帽緣以下的陰影家進行加強的作業。請見影音中如何使用炭精條加強暗色的作業。

9. 臉部使用炭精條以非常小心的方式進行各元素的形狀繪製作業。傾斜碳精條以避免繪製出過於深刻的線條。上碳色與擦除應交替使用以恢復紙張的白色色澤，突顯繪製的身體明亮度。

9

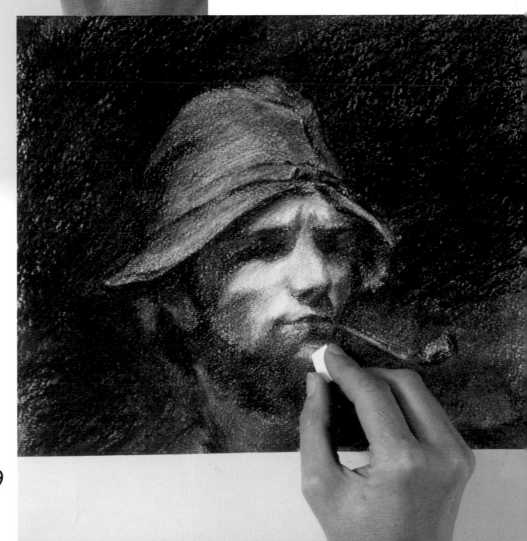

10

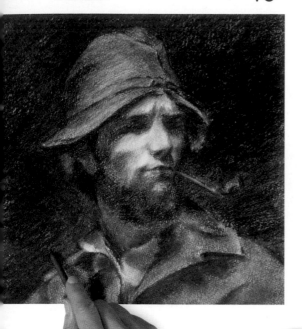

用炭精條織繪

在最後階段，完全省略了常規的炭筆，只使用筆芯與碳精條鉛筆。

碳精條授與完成的作品色調的對比與強度，提供作品較深的黑色，也就是説，使用了比炭筆更廣泛的灰色區域進行作業。利用這個模式，明暗對比的效果將更加強烈，而黑色將變得更深，陰影更加堅實，隨著黑色變得更深、陰影更加堅實與製模型更具立體感，直到達成藝術家塑像的最終欲達成的效果：似乎是從黑暗的背景中的深深的黑暗裡浮現出來的。

10. 使用碳精條筆芯劃過底部的深色處。使用尖端的部分斜向地繪製交織線，以確保會留存交織線的痕跡。

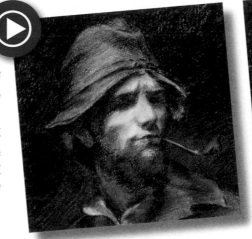

11. 帽子的陰影看來較暗而臉部的陰影則較深。但不應整個塗為黑色。
很重要的，不要將整張紙的顆粒都塗黑，不然會看到一張被壓黑且紙張孔隙被顏料塗滿的圖。在影音中查看如何進行襯衫領的繪圖作業。

11

12

13

12. 在繪製鬍鬚和頸部的作業時，採用偏向一邊的炭筆芯進行作業。增加了灰色（繪製）的強度，但卻以精細的方式作業，輕輕的摩擦，以便將新的色澤整合到之前繪製的色調中。

13. 最後的修整，也就是，帽子與臉部線條筆觸的織繪採用炭筆進行。以輕柔的線條作業，幾近輕輕劃過的擦痕，形成對角線平行排列的筆觸。

完成繪製的畫作展現了庫爾貝的工作方式，試圖即刻的捕捉明暗交界處的形狀。

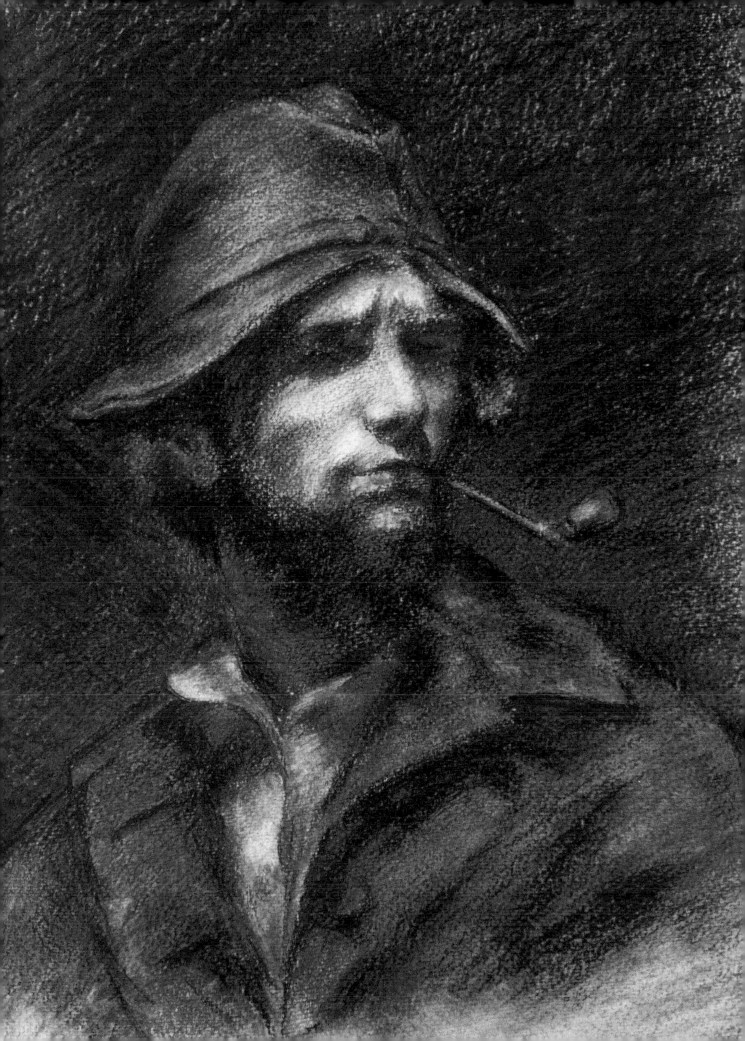

阿布維爾的街道

拉斯金

下面複繪的是約翰‧拉斯金（John Ruskin）（1819年至1900年）所繪製的日常街景。約翰‧拉斯金是十九世紀中世紀的拉斐爾前派藝術家創始者，也是英國手工藝的追隨者之一。他除了是一位偉大的素描畫家外，還是一位藝術評論家、社會學家與英國散文大師之一。

在法國和義大利的旅行中，拉斯金描繪了中世紀建築的浪漫之美，正如背景是大教堂的法國小鎮阿比維爾的這條街道。在這次旅行中，他發現了地中海國家所珍藏的羅馬式和哥特式紀念碑的美。

在返回英國後，他投入了於古建築的研究，成為英國十九世紀風格維多利亞時代的復興哥特式、英國偉大的宗教靈感和道德熱情的主要倡導者之一。本練習忠於藝術家所使用的細節與材料：在中色調的褐紅色康頌紙上使用石墨鉛筆、水彩顏料與白色水粉。

約翰‧拉斯金，《阿布維爾的街道》（Abbeville），1868年。石墨鉛筆、水粉和白色水粉於彩色紙上，49×35公分。希金斯美術館和博物館（Cecil Higgins Art Gallery and Museum）（英國貝德福德）。

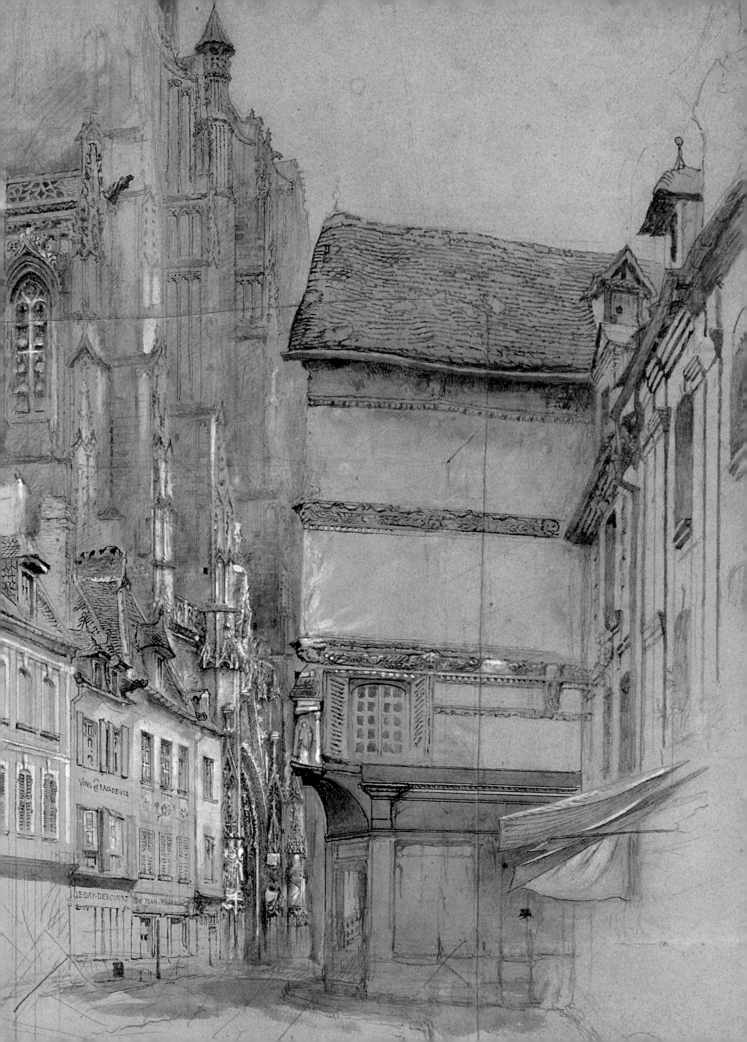

建築形式的草圖

有兩種基本的方法來製作圖畫的草圖。

第一個是使用傳統的手繪草圖，設置一個清晰的幾何結構，以決定每個正面的情況、高度、比例和遠景。

在以用石墨鉛筆製作的初階幾何畫作上，將細節和其餘元素疊加在一起。

這是一個需要花很多心力的系統，需要用橡皮擦不斷擦除和糾正錯誤以求盡可能減少錯誤的發生。對於那些不是很有耐心的人，並且考慮到繪畫的複雜性和細節度，還有另一種選擇：使用燈桌或放大到紙張大小的複印件進行描摹。布列爾・馬汀執行的習作。

1. 使用HB石墨筆，以簡單的幾何線條繪製建築物的形狀。您必須嘗試將它們視為彼此是卯接起來的盒子。房屋的突起和屋頂的上部必須具有適當的傾斜度以模擬遠景的效果。

依比例裁減紙張

有一種非常簡單的方法可以依原始繪圖比例上剪切紙張，而不會有任何誤差。只需將照片的一個頂角與繪圖紙匹配即可。

之後在上面放置尺規，使得兩個相對角度的頂點相等，使它們形成清晰的對角線。畫作上尺規的延長指出新格式方框的右下角頂點的位置。任何在尺規上標註的點皆可用來確保已裁切的稿件與原始圖的框架具有相等的比例。

2

2. 在前述簡單的架構後進行後續的繪製，繪製的部分包括簡單且不確切的面的主要元素。需先將著手處理主要的元素的部分之後再進行細節的處理。

3

3. 草圖的繪製階段結束，現在用銳利的2B鉛筆著手處理繪圖。它是透過線性的方式，不繪製陰影或漸層的，將所有最傑出的建築元素精心佈置於其中。

4. 最好首先繪製左邊的元素，然後再朝右邊進行；如此一來，可以避免因手的觸摸或弄髒筆觸造成畫作的損壞或污損。在這個時點，畫作已是完美被定義的，每個元素都已被放在它應該在的位置。

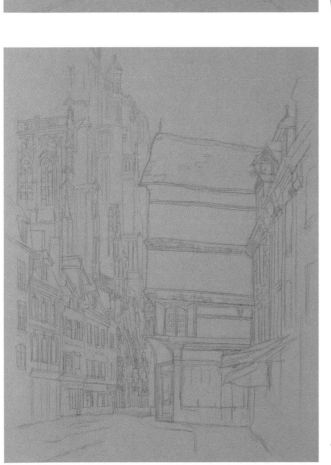

4

空白空間與
水彩顏料

分水嶺是一幅線條畫，使用細線條所繪製，它試圖描述所見面的全部建築元素，但大教堂塔樓和街道的下半部分除外，它們看來尚未完成，尚未經處理。

拉斯金對清晰明確的輪廓的偏愛與他習慣性不完成畫作的習慣形成鮮明對比，後者產生了具特殊暗示意味的作品。因此，這些留白的空間就有其重要性。許多十九世紀的藝術家在水彩顏料的基礎上使用了石墨鉛筆進行加強陰影的工序，它們的散佈非常柔軟，幾近難以察覺而且很容易與鉛筆繪製的鉛灰色的精細交織線條相結合。

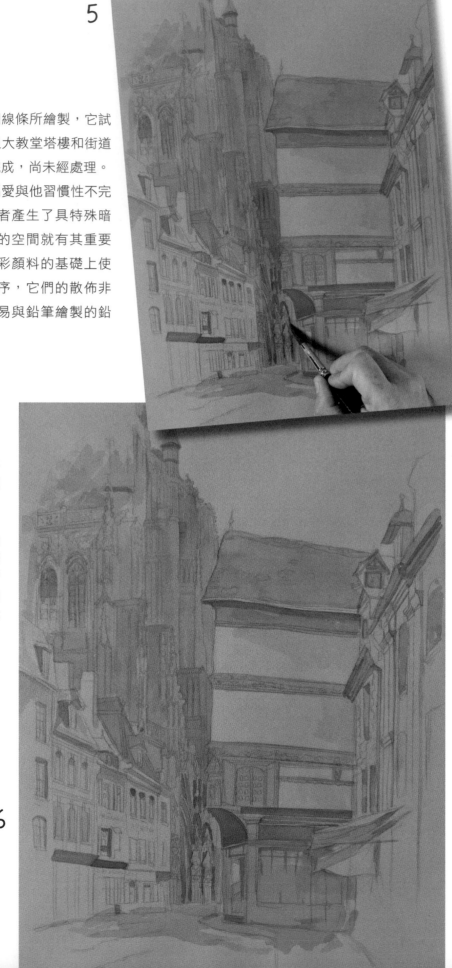

5. 用稀釋後的水彩畫的大地色顏料進行教堂的染色，以此方式試圖突顯大教堂正面的建築元素。

6. 大教堂的哥特式建築外觀的具陰影的背景會顯得突出是因為對筆的關係所產生的效果，光線投射在房屋的正面所致。較為暗沉的區域塗上與先前相同的稀釋水彩，第二層就可進行加固。

7 完成水彩的繪製後，讓底紙乾燥至少半小時，使紙張恢復其光滑度。

在乾燥的紙張上，使用2B石墨鉛筆重新開始繪製並用粉筆加入淺色陰影以完善每個細節。

8

8. 從大教堂的正面，一點一點地，融入半露柱壁柱，裝飾拱和其他凸顯華麗的哥特式的浮雕。使用強烈的筆觸與對比明顯的陰影，建構了右側建築物的外立面的底部。

9. 繪製屋頂的瓦片、窗戶，且於第一和最後一個（屋頂的瓦片、窗戶）之間的邊界畫上雙條線予以補強。

9

隨著工作流程的進行，2B鉛筆被以4B鉛筆取代，它突顯筆劃的強度和陰影，並使整體看來更為顯著且更豐厚。

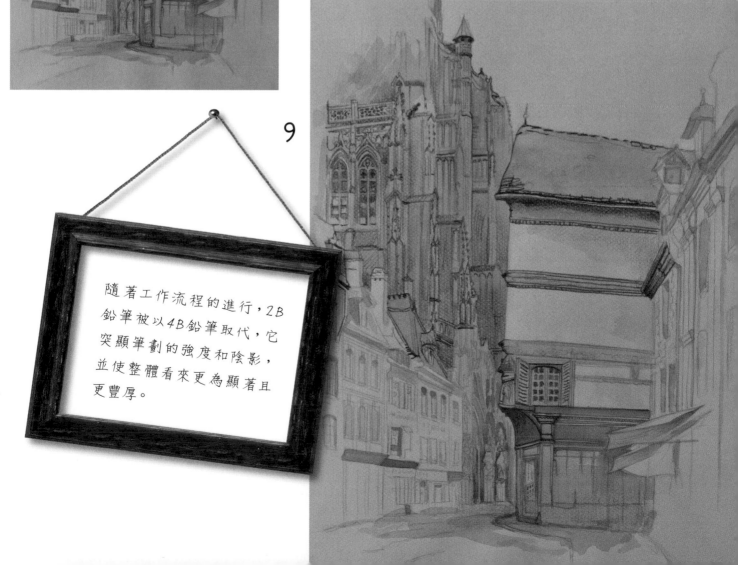

10

豐富的細節與提光

　　在這項工作的最後階段，我們必須產出拉斯金的繪畫中所提供的細節。必須重新使用石墨鉛筆並再次進行白色的提亮部分的作業。

　　藝術家將這些建築繪成了具有線條、筆觸、陰影、漸進變化，光澤與提亮的大型的建築雕塑。他的作品有如瑰寶，邀請人仔細觀察其中所有的細節、光線組合、陰影，紋理和刻面，一種加強觀察能力、收集和記錄信息以及了解世界的方式。

10. 細節主義在於理解約翰·拉斯金的作品是至關重要的；因此，不應低估建築物的屋瓦和建物各面的作業，即使左邊的前兩個建築物的屋瓦未完成。在使用水粉塗抹之前，先在圖上噴上定畫噴霧劑。影音中有更詳盡的作業細節供參考。

11. 使用極細的刷具進行房屋與建築和教堂裝飾元素等各面的提光作業。若是水彩顏料的色調於乾燥後顯得較為薄弱，可以在先前以塗抹的色彩上面再加塗一層直到達到所期望的色彩強度。

12

11

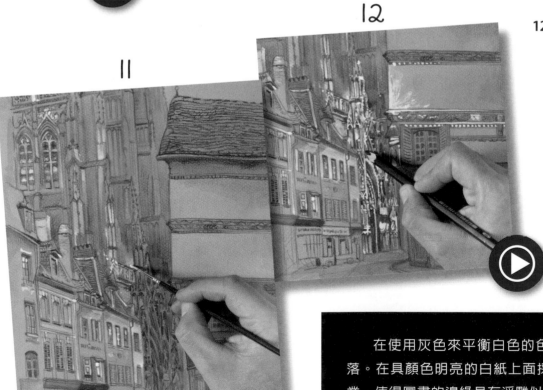

12. 經過適當的等待水粉確實乾燥時間後，使用銳利的鉛筆進行最後的潤色。修正一些不合適的色痕也降低一些較為強烈的白色色調。在影音中可看到這些程序的發展。

　　在使用灰色來平衡白色的色調後，練習就告一個段落。在具顏色明亮的白紙上面採用不同灰色調的繁複作業，使得圖畫的邊緣具有浮雕似的效果，這是依據約翰·拉斯金偉大畫作所繪製的。

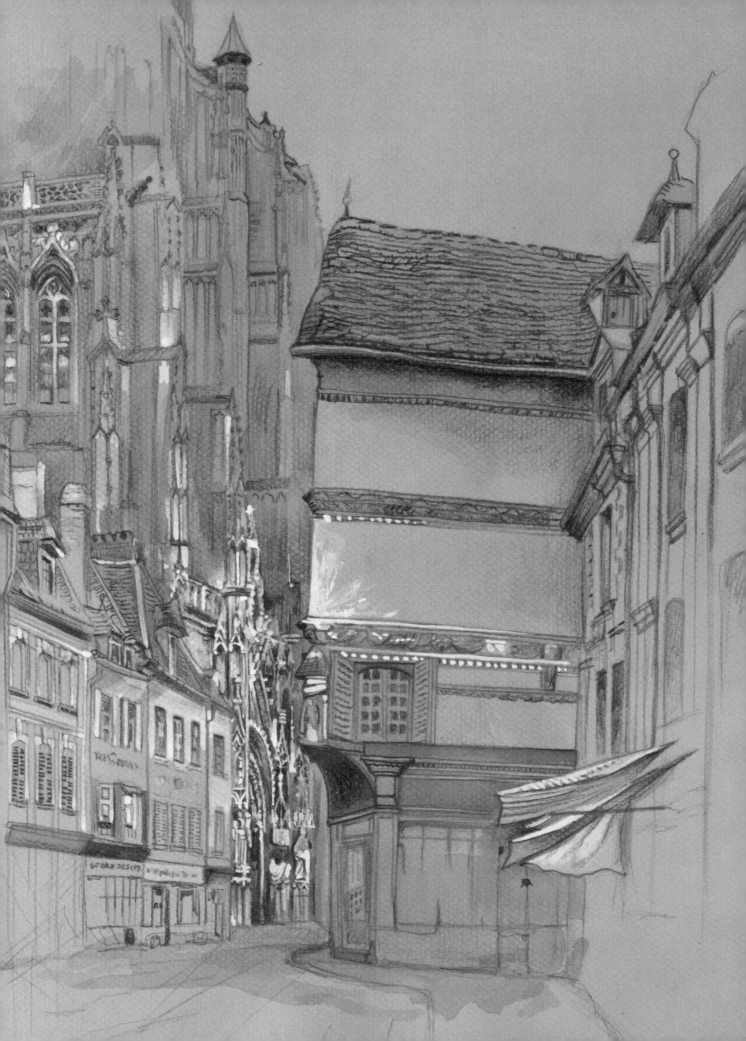

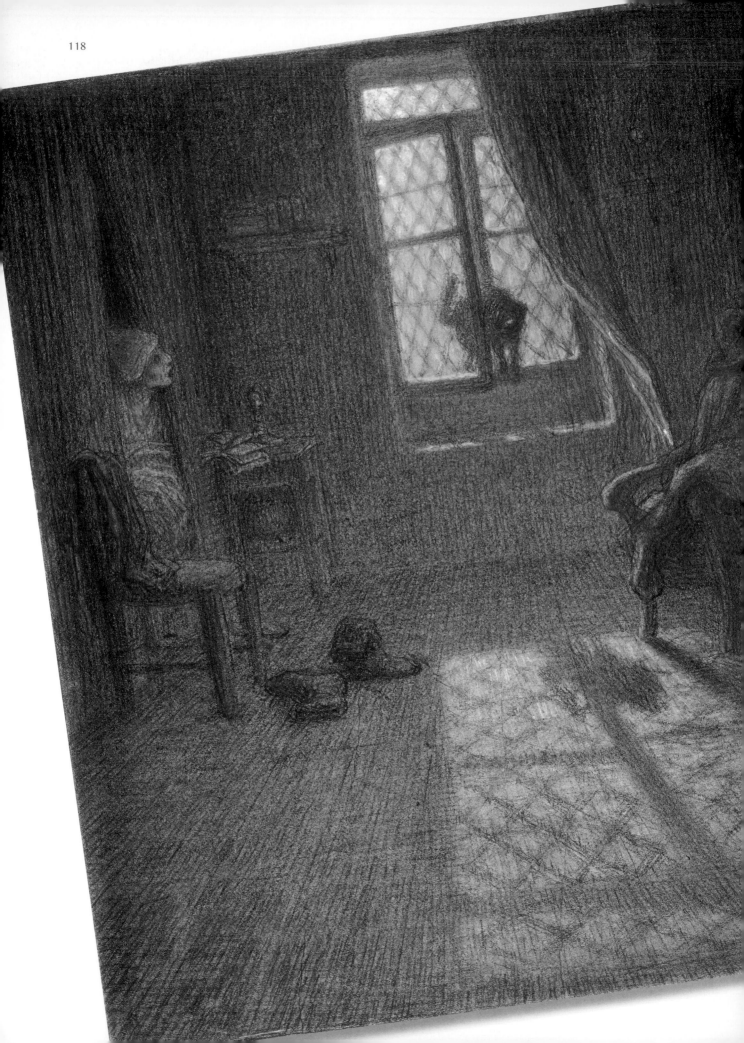

米勒
窗邊的貓

尚‧法蘭索瓦‧米勒（Jean-François Millet）（1814-1875）

　　尚‧法蘭索瓦‧米勒（Jean-François Millet），《窗邊的貓》被稱為十九世紀偉大的現實主義派畫家之一，他也是一位成功的素描畫家，因為他提出了不可計數的草圖與速寫圖，成了啟發他的接班藝術家們的重要靈感來源。他最著名的場景描繪了鄉村生活，勞動和鄉村人民的平和；儘管如此，在這逐步的繪製中，具有內部明確的文學動機。在這項作品中，月亮的光透過窗戶穿透房間。有一隻眼睛閃著光芒的黑貓，觀察著一個骨瘦如柴的男人，他的頭探向了遮蔽住床舖的窗簾；在那附近，他的衣服放在椅子上、靴子放在地板上。這是拉‧封丹（La Fontaine）的演繹故事《變成了女人的貓》，它指的是外表並無法掩蓋一個人的真實性格。藝術家使用了炭筆、粉筆並與些許的彩色粉筆點綴。

尚‧法蘭索瓦‧米勒（Jean-François Millet），《窗邊的貓》（El gato en la ventana），1857-1858，炭筆、黑白粉筆並以蠟筆點綴，49.8×39.4cm，J.保羅蓋蒂博物館（洛杉磯，美國）。

選擇紙張
用炭筆上陰影

　　米勒在中等色調的紙上畫了這幅夜晚的室內圖。但是，正如復制匠可以選擇是否摒棄或使用不同於原範例作者所使用的繪圖材料，他也可以選擇使用不同色調的紙張讓圖畫的效果更顯突出。在這種情況下，使用較原畫者所使用的更淡的直紋紙來作畫，藉由與底色顏色的對比來讓作品的交織線條更顯色。在這繪圖的第一個階段，僅只用炭筆來繪製內部空間的景致草圖並施以非常輕柔的陰影在其上。由德瑞莎‧希冀執行的練習。

1. 該模型極其簡單，可以通過徒手來繪製草圖無需進行描圖或使用人工器具來轉苗作品。該畫作從中間的窗戶開始繪製，投影至窗簾角落的線條和地板的線條。

2. 筆觸是線性的、準確的，並且非常簡單地簡化了場景中出現的每個元素。使用細與大約8公分長的炭棒來作業以避免留下太強烈的痕跡。

1

2

選擇紙張

在開始之前,對不同色調的細紋紙進行幾次測試,盡量模仿畫作的筆觸以確定哪個是最接近抄本的底紙。

3

4

5

3. 用同一條用炭棒來來繪製室內的陰影,用的緊密的線條幾近完全覆蓋圖的背景。從圖的左上角開始變暗。施加的壓力必須極小,幾乎僅用輕觸方式作業即可。

4. 幾分鐘後,灰色覆蓋了房間內部的所有暗部區域,除了留下了紙張的顏色的窗戶和在地板上投射出來的光的反射。在地面上,佈局遵循透視線,以對角線的形式聚集在背景中的虛構處。

5. 透過強化內部物件元素的方式來打破灰色的均勻性:家具、物件,以及更重要的是,通過窗戶突然進入房間的貓。建議將手放在一張紙上,用以保護底紙的顏色層並避免弄髒它。影音展示了使用炭棒製作的筆觸應用。

6. 使用黑色粉筆可進行床邊物件的繪製，並定義了形體變換不定的面貌。線條非常細且對比非常低。再次使用一張紙來保護繪製完成的表面以避免手的擦痕。

7. 為了突顯物件，使用了不至於與室內氛圍不符合的塗暈狀陰影。使用虛線筆觸繪成，以漫射的方式投射於地面上。

粉筆理想化的方式

這不確切且具氛圍的陰影，將成為所有後續色調工作的基礎。

在第二階段，概述了貓和其他裝飾這個內部元素的角色。

為此目的，使用黑色粉筆來繪製作業的外緣線，呈現以細線條繪製而成的輪廓，使物件更顯立體，這明顯的追尋形式的理想化有相關。

結合粉筆與炭筆來練習漸進變暗的程序，它採用了堆疊的方式進行線條的疊放。

8. 拜輪廓與陰影繪製之賜，靴子自背景跳脫而出。再來，以採取相同模式來繪製右側椅子上靜置的衣物與帽子。較炭筆筆觸更為強烈的粉筆，可輕鬆地繪製形體的對比。

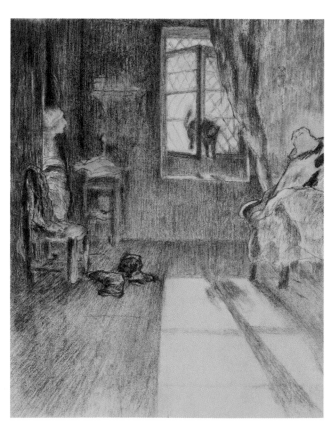

6

7

8

目標是逐漸地使場景變暗，直到達成原始模型的明暗程度。

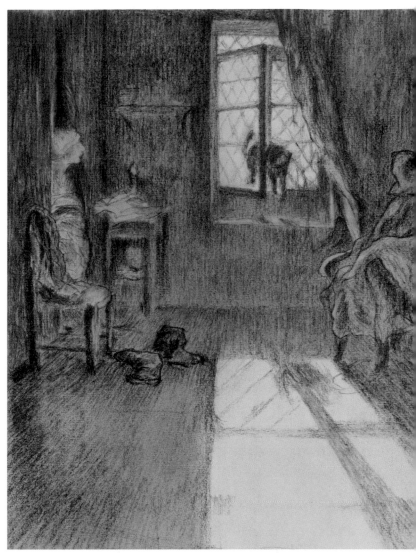

9

9. 被請牆壁上的垂線與地面上的對角線的新線條輕輕地覆蓋了之前繪製的輪廓。
 對比度越高，窗口所傳遞的光感就越強。

10. 使用炭棒，我們可以在地面上以透視方式並朝第一個角度繪製光線的反射。
 目的是用基湖察覺不到的筆觸捕捉玻璃上的橫樑，然後以新增的黑色粉筆進行固定。

10

魅力與神秘

米勒用黑色粉筆製成的細線繪製房間內部的草圖，用以呈現出整體的氛圍。色調隱藏了物體的輪廓，阻礙視線，彷彿一切都是在一個深深的陰影中，使人聯想起了一種具魅力與神秘的氣氛。為了創造這種夜間的氛圍，作者使用了黑色粉筆的線條微妙疊加，再與光的區域形成對比；這讓場景不那麼的堅固，採用易於消逝並具暗示性的氛圍處理方式。所有的一切都以白色粉筆或用蠟筆為圖提亮來作為結尾，提亮可使光更顯閃耀。

光的提光

白色蠟筆可以與白色粉筆結合，特別是當光線增強必須更強烈，更不透明時。

11

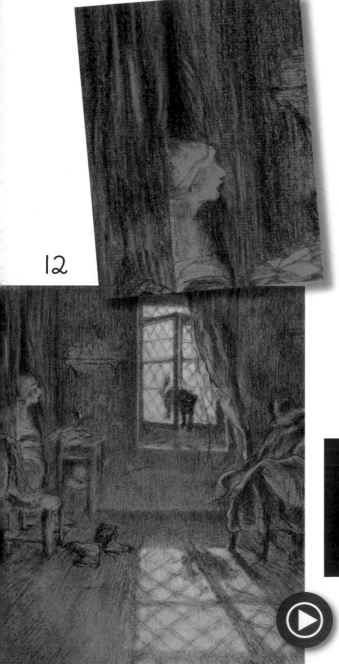

12

11. 使用白色粉筆在床裙的垂褶上塗抹提亮。 在陰影區域輕柔地塗抹，炭筆的灰色會產生銀灰色的色調。使用那個顏色，讓人物的帽子變白。

12. 為了彰顯示窗戶的光線，粉筆與蠟筆應交互使用。蠟筆的色調濃度高於粉筆，用於提亮時的色澤也更顯不透明。在需要更細緻作業的領域，可以使用一種或另一種方法。在影音中查看過程以及如何應用白色提亮。

13. 在置入畫作、提亮之前，先使用粉筆來調整最後經由窗口投射出來的光線。

13

為了完成這個畫面，先在窗戶投射入內的光線上作業，形成具有美麗光芒的對比。相關於米勒的現實美學，可見故意自細節和逼真的繪圖模式遠離的繪圖手法，並刻意顯現對光的興趣，讓人想起印象派作品的效果。

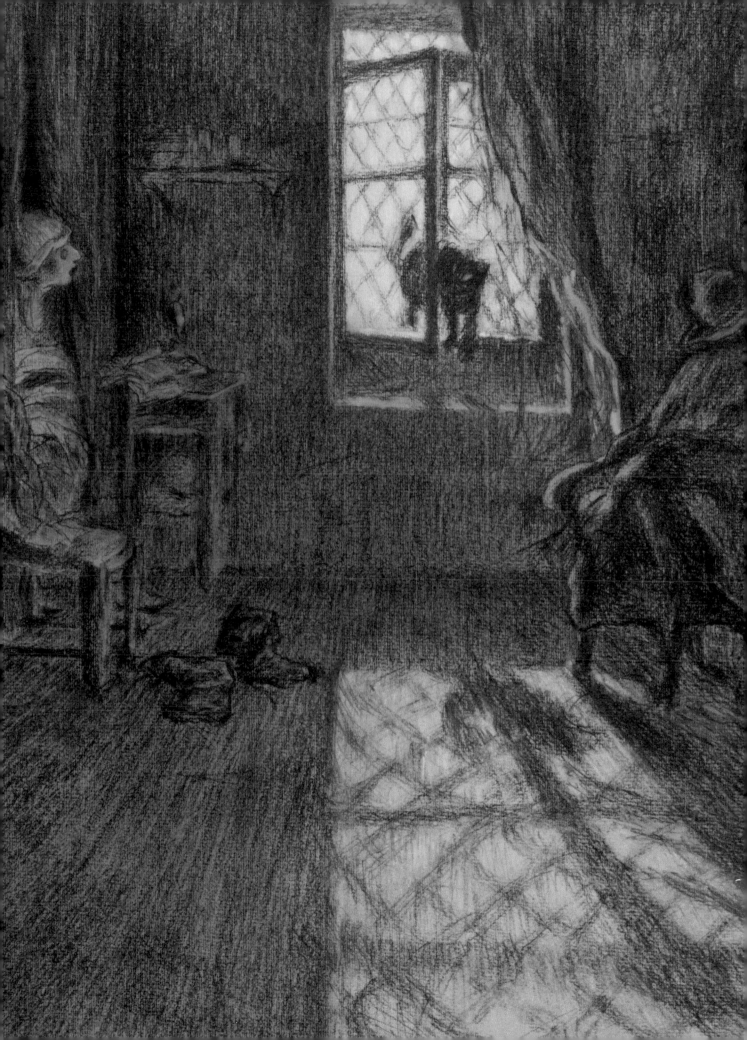

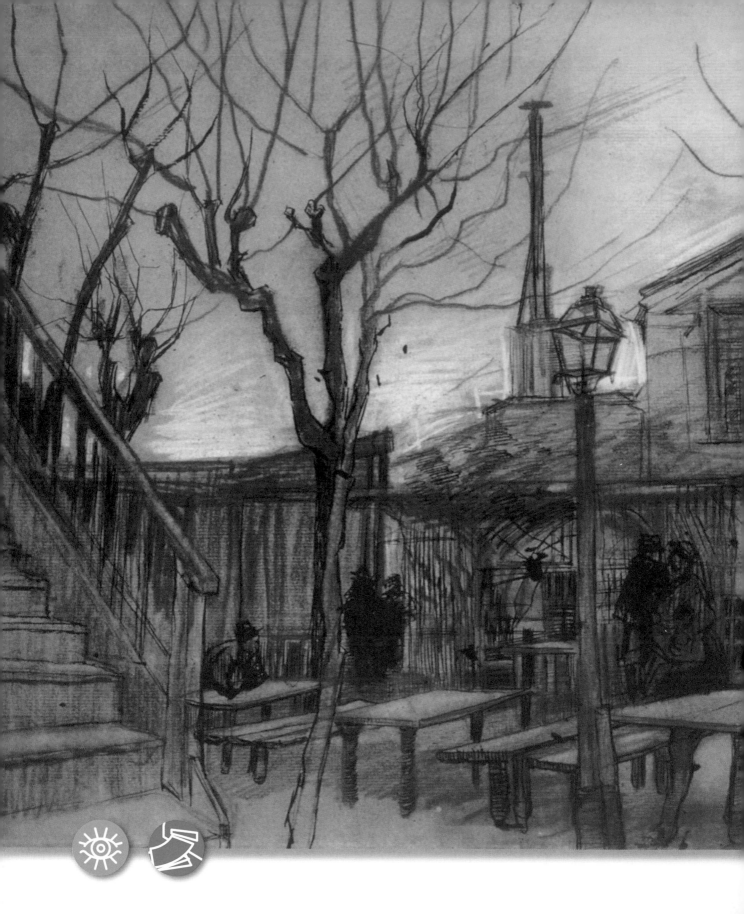

小酒館

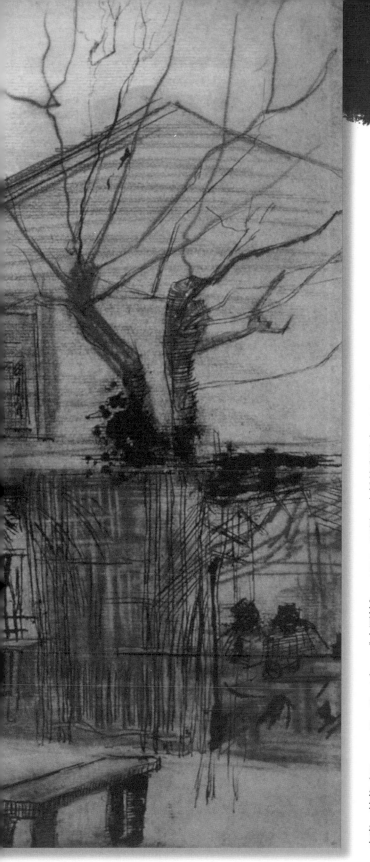

　這是一張描繪小酒館的圖，位於巴黎郊區的、備有露台和戶外舞池的典型歌舞表演空間。

　在梵谷搬到巴黎時製作，在那裡他繪製了一系列非常陰暗的畫作，它們被認為是光線的效果與創作時所採用的顏色所致。

　在這項作品中，它仍然受到荷蘭學派的現實主義的影響，可以在其中看到：明暗對比的味道，陰影和光的基本對比，幾乎濃厚的色塊與色調，幾乎看不到使用毛筆與黑墨水等所繪製的細膩筆觸。

　雖說如此，使用的人物輪廓繪製與光的提亮讓人覺得它是印象派的初期實驗作品。

文森・梵谷（Vincent Van Gogh）。《小酒館》，1887，石墨、白粉筆與墨水，39×52cm。
文森・梵谷國立博物館（Rijks museum Vincent Van Gogh）（荷蘭阿姆斯特丹）

梵谷

以陰影作為
連結的元素

　　以下的圖案應該是不確切的，且明顯的傳達出印象派風格的無差異性；這意味著，幾乎以機械式的轉換方式，轉換了所有感覺是具有炭筆線條與痕跡的畫作草圖。草圖的第一個關鍵是陰影；它是關於一個連結的元素，符合空間並支援所有在場景中被體現的摘要。圖畫繪製在經水彩顏料染色的紙張上以獲得與原始圖畫相當的色調。

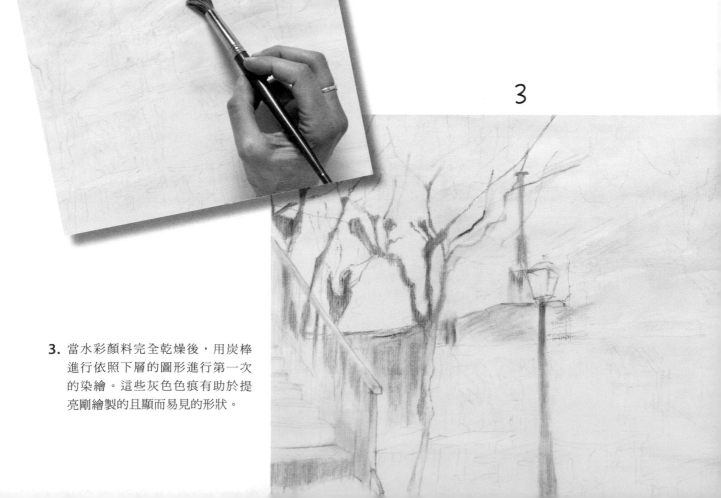

1

2

3

1. 使用細炭棒進行草圖的繪製。輪廓為線性且非常輕熟，採用最輕的壓力會致使碳的痕跡不至於過於明顯。

2. 用棉布拍打圖案，使線條變得不明顯，但足以在練習的第一步個步驟給予指引。紙張用褐色陰影混合土色和一些Payne灰的水彩畫的水彩顏料進行染色。

3. 當水彩顏料完全乾燥後，用炭棒進行依照下層的圖形進行第一次的染繪。這些灰色色痕有助於提亮剛繪製的且顯而易見的形狀。

4

5

4. 場景的背景結構是用炭棒繪製的陰影所構成。在場景的背景結構上用錐形紙擦筆輕輕地畫過並於繪製時施加壓力。房屋地初始筆觸以線狀線條繪製。

5. 錐形紙擦筆允許以更高精度地進行作業，特別是在狹小區塊的染色處理處以及必須勾勒出陰影輪廓的地方。

與手指不同，錐形紙擦筆在紙張上留下可見的痕跡，因此應該考慮漸層繪製的方向。

6. 即便畫作已經開始作業，紙張的色彩是可以變暗的。這方式可行是因為炭筆的色調在繪製時的色彩反應與顏料不同，並且對（色彩的）溶解性有一定的抵抗力。使用的刷具應該是柔軟的，只需將它輕拂過筆處表面一次即可。

6

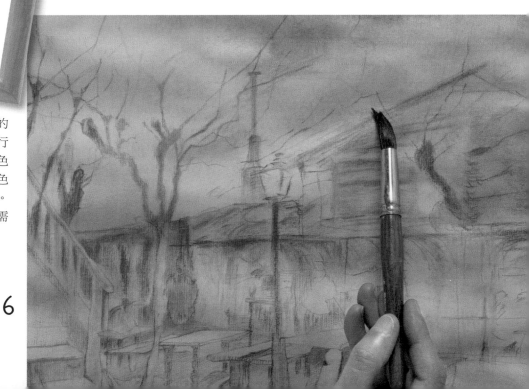

水彩畫的水彩顏料，除了可為紙張提供適當的上色外，還有助於將炭筆粉末固定在底紙上，而這有利於下一階段的工作，包括用黑色中國墨水和不同的工具進行上色與刻印，使用的器具包含了包括蘆葦與具金屬製筆尖的羽毛筆。透過這種方式，提供了炭筆（繪製的）陰影的完美平衡，賦予它形體，細墨水線條定義了繪圖的形狀並使它更具有表現力。

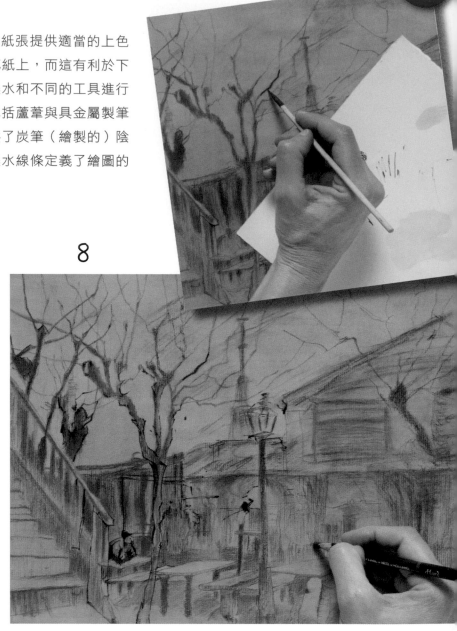

7. 將蘆葦插入用木柄中並使其鋒利的一端浸入墨水瓶裡；使用它繪製一些樹木的主要枝幹的線條。為了不弄髒畫作，使用一張紙來進行保護。影音展示了這個程序與（畫作）初始時使用墨水的使用流程。

8. 線條的不同粗細度以及線條的強度皆取決於羽毛筆所能承受的墨水，以及於使用時產生的磨損效果。如果想在背景中獲得更多的色調，只需使用複合炭筆還製作新的陰影即可。

9. 最細的樹枝使用具金屬製筆尖的羽毛筆繪製。採用這些筆觸繪製樹幹與扶手的草圖。用於保護畫作的紙張也可當成是測試筆觸的測試紙張。

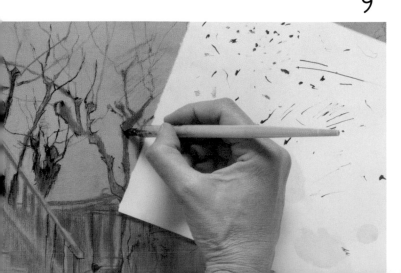

最佳輪廓

梵谷在完成作品內一如往常的的使用墨水、具金屬製筆尖或蘆葦製筆尖的羽毛筆來繪製以炭筆與粉筆繪製的輪廓與質感。

10

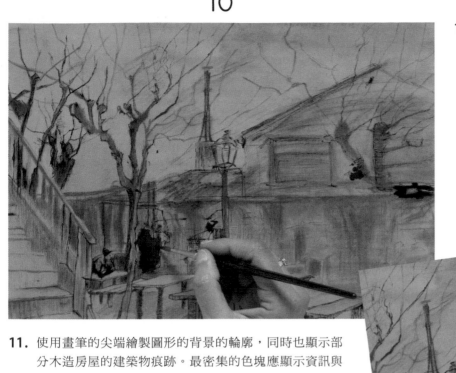

10. 使用細的圓刷在較深的陰影區塊作業，在底部施作大小不等的划痕。在這個階段，建議就畫筆和羽毛筆交互使用。

11

11. 使用畫筆的尖端繪製圖形的背景的輪廓，同時也顯示部分木造房屋的建築物痕跡。最密集的色塊應顯示資訊與不經意的筆觸。

12. 在這個工作階段之後，繪圖呈現了使用棒執行的影質感，並提供了由墨水繪製的各種線條與圖形的定義間的完美平衡。請注意在作品中心出現的濃密色塊與黑色色塊的重要性。

12

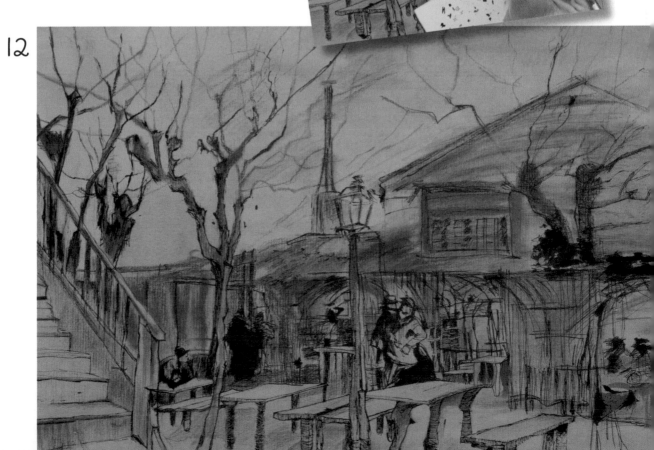

圖形的整合與
光的最後衝擊

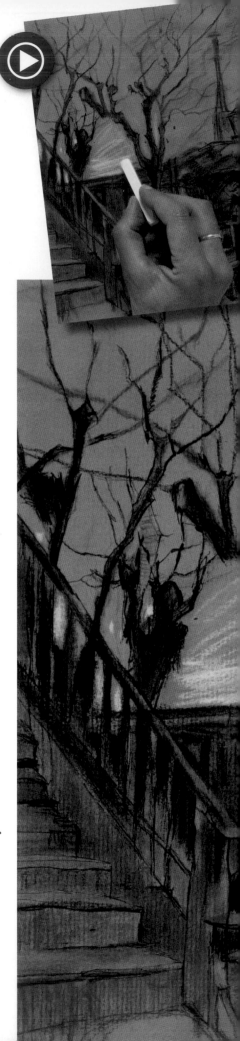

在這項作品中，梵谷開始提供典型的印象主義視覺：長椅照亮天空，人物形象是以用輪廓和不精確的陰影描繪了日常生活中的和平時刻。因此，為了使墨水的線條看起來並沒有那麼明顯，我們必須使用錐形紙擦筆來重新導入複合碳用以暗化炭筆的漸層，同時控制陰影僅會留在它應該在的地方不至於不小心地繪出界，例如有燈光的區域。將光地提輳留在最後處理，讓天空裡的光線與露台的環境的對比最大化。

13. 畫作的背景使用炭筆新繪以增提房屋外牆面與人物的色調。炭筆粉與錐形紙擦筆一起塗抹繪製，並盡量不畫到桌子和燈柱的較亮的區域。

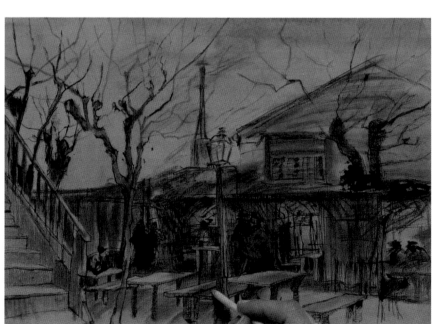

13

製作小的留白處

使用橡皮擦鉛筆，可在畫作的下方製作或修復留白處。這種橡皮擦筆芯允許以十分精確的方式在非常小的空間內作業。

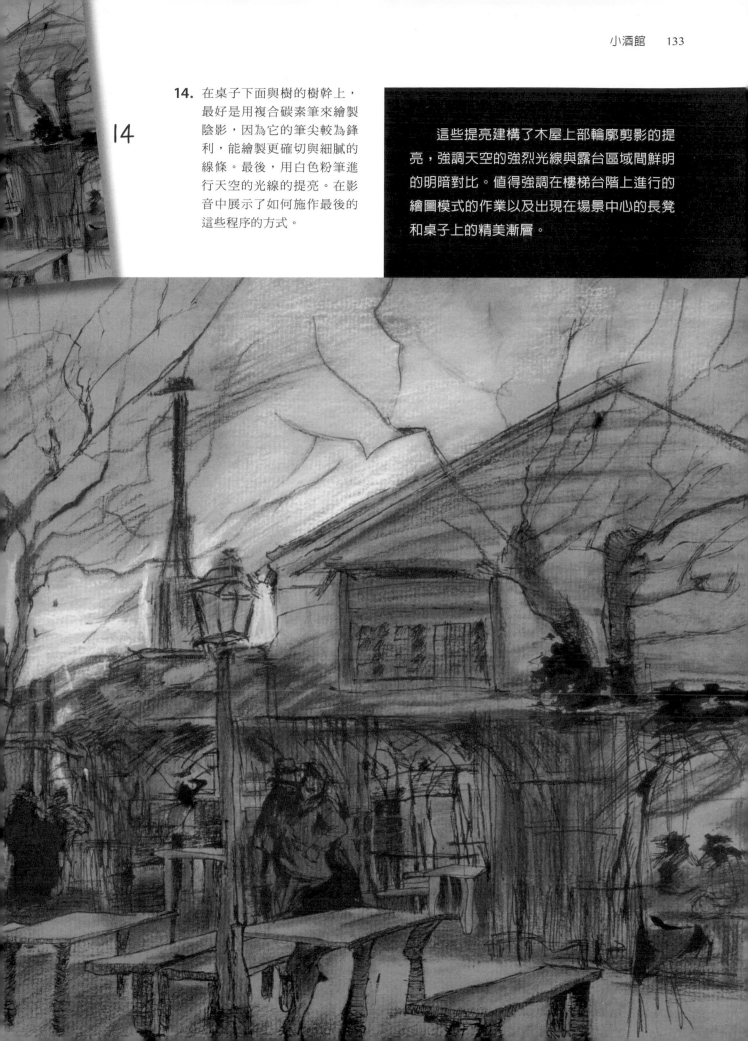

14. 在桌子下面與樹的樹幹上，
最好是用複合碳素筆來繪製
陰影，因為它的筆尖較為鋒
利，能繪製更確切與細膩的
線條。最後，用白色粉筆進
行天空的光線的提亮。在影
音中展示了如何施作最後的
這些程序的方式。

這些提亮建構了木屋上部輪廓剪影的提
亮，強調天空的強烈光線與露台區域間鮮明
的明暗對比。值得強調在樓梯台階上進行的
繪圖模式的作業以及出現在場景中心的長凳
和桌子上的精美漸層。

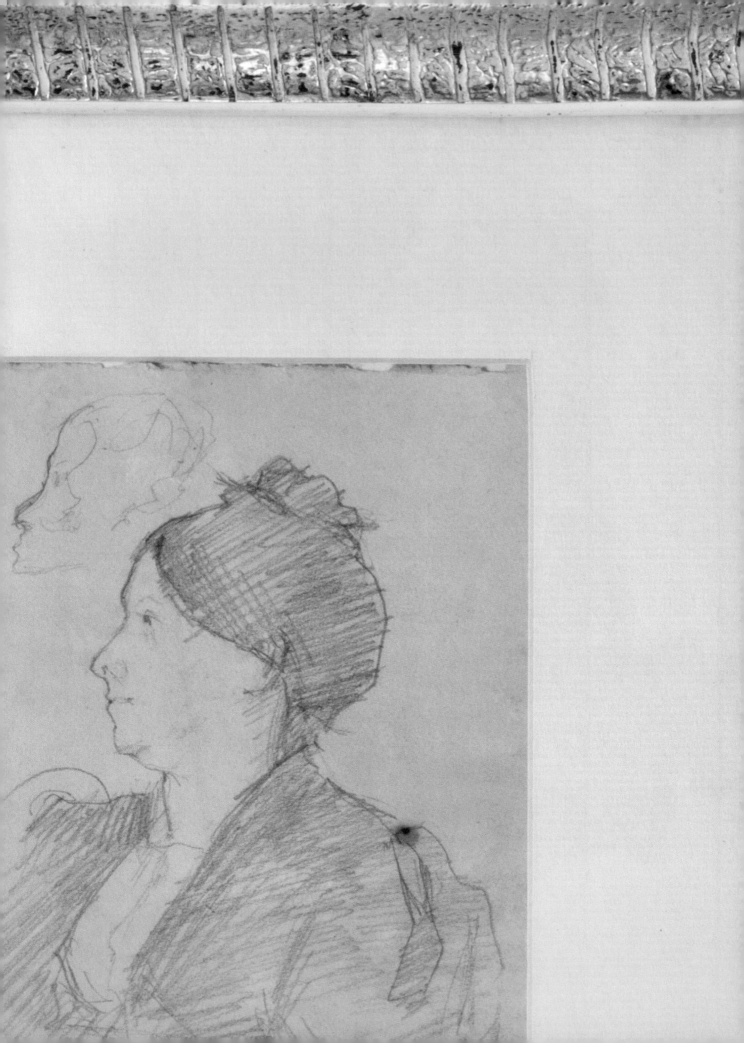

一件
完美的作品

　　在完成本書之前，值得記住甚至擴展在最後一節中提及的一些資源，以便臨摹者能取得他最想要達成的最終效果。

　　提供一些有助於對真實模型進行良好詮釋的想法，一些併入水彩顏料的不同技巧與不同的方法用以突顯燈光以利能呈現出更立體的模型。由偉大的大師所製作的畫作摹擬作品，以澆水或以固定噴霧劑將其固定在底紙上，選擇合適的底紙和紙框時，最好與畫作所代表的風格一致。畫框與保護玻璃除可用在保存畫作不受可能的划痕或顏料的分離外，還可藉由提亮和增強其表現，使完成作品成為一個優雅的裝飾品。

我們來看看大師們如何為作品選畫框，比如畫家瑪麗・卡薩特（Mary Cassat）。

利用水彩完善作品

好的臨摹必須學會根據自己的需要來調整紙張。無法總是能找到所需的紙張紋理和色調，因此應該使用水彩顏料，以取得最適合繪圖背景的顏色，或者使其具有較舊的外觀。最適合的背景顏色是中性色彩、藍色、棕色和灰色。另一個將紙張染色並使其具有老化外觀的方法是將其浸入咖啡和水的溶液中或甚至浸泡在茶液中。乾燥後，紙張就會呈現出更柔和，略帶混濁的顏色，讓繪圖更具有說服力。水彩通常用來繪製在作業紙上，但簡·艾蒂安·利奧塔爾（Jean Etienne Liotard experimento）使用了一種他經常用於肖像畫的技巧並且此技法也為當時的一些藝術家所用。為增添他的作品上的幻覺感與魅力，他在繪圖紙的背面塗了一層薄水彩，如此一來，經由紙張自身的吸收，就會明顯地出現微弱的色漬。我們從他的畫作《年輕的羅馬女人》裡可以清楚地看到這一項技法，其中頭髮和紅色條紋的衣服是由紙張背面的這些色漬所造成的。

要將這種效果付諸實踐，只需在紙張背面預備顏色鮮豔的色漬，以便在另一面可稍微見到它們。

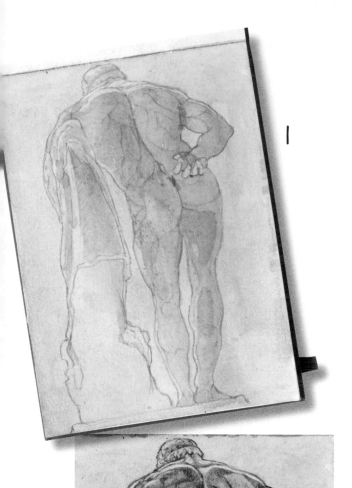

1. 水彩還可以用來加強石墨鉛筆繪製圖案的陰影。 這是一張舊圖畫的抄本，上面的身體是使用透明水彩所繪製。

2. 當使用石墨鉛筆疊加時，水彩顏料與灰色的陰影合併成一個更緊湊和均勻的單元。通過在圖的輪廓上繪上一些白色提光來完成圖的繪製。

▶ 透明水彩顏料的疊加是控制色調強度和色調多樣性的最佳方式。

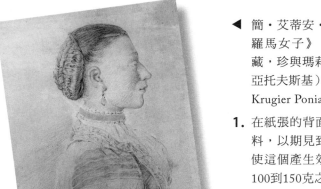

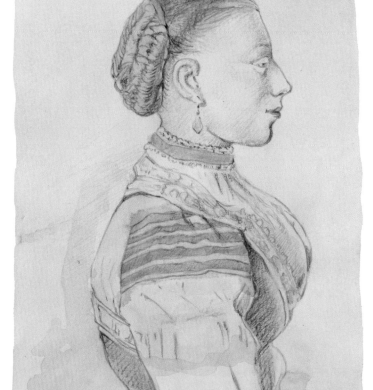

◀ 簡・艾蒂安・利奧塔爾。《年輕的羅馬女子》，約1737年（私人收藏，珍與瑪莉・安・克魯吉・波尼亞托夫斯基）（Jan y Marie Anne Krugier Poniatowski）。

1. 在紙張的背面塗上非常飽和的水彩顏料，以期見到顏色滲透後的效果。為使這個產生效果，紙張必須薄，約在100到150克之間。

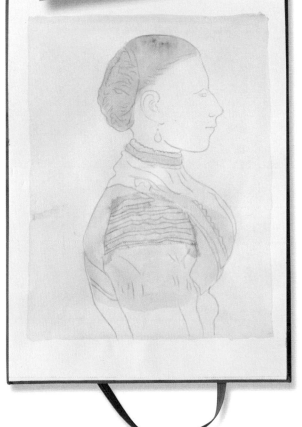

2

3

2. 在畫作的草圖中，可以在頭髮、頸部項鍊和衣著上見到紙張背面而來的染色色痕。畫作的其餘部分用稀釋後的黃褐色水菜進行覆蓋。

3. 當用粉筆繪製的筆劃疊加時，反面塗上的水彩效果將非常自然地融合在一起，且色調的變化非常細緻與微妙。

色調背景的增強

▲ 提亮的強度仰賴於用彩色蠟筆、粉筆、康特筆或水粉
所繪製的輪廓的強度與不透明度與紙張的背景顏色的
質或顏色強度。

光的提亮是一個繪畫大師們廣泛應用的技法,通常在作品的最後階段才施作。

施作時會假設在模型的上方有強烈光源的直接照射,以清晰或非常飽和的反射形式存在,藉由與陰影區域的對立強調,增強了立體感。過去的大師非常重視這種效果,因為他們能夠強調色調的突出並增加特定的亮度,這有助於更好地演繹特定表面的紋理或平滑度。

提亮通常是用粉底或白色蠟筆包含水粉或不透明的白色墨水,在繪畫完成或最後階段才施做。光的提亮作業必須考慮紙張的色調,因為施作的多寡取決於作畫時色調間的對比。

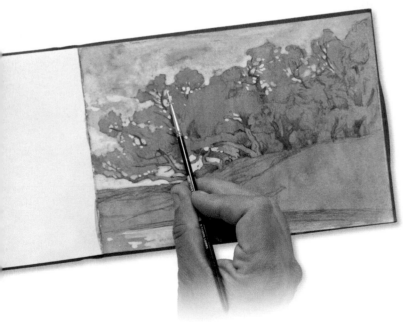

◀ 提亮的目的是在於表現絕對光的顏色,經由
白色水粉的應用使植被的陰影與天空的暮光
形成的鮮明的對比。

▶ 最終的結果是驚人的,使用(光的)自身的提亮技
巧,使的樹木的輪廓更為具型,使他們產生關聯性。

▲ 使用較白的粉筆作業提亮處，而灰色和黑色則是用
　於加深陰影。

中色調允許執行較為平衡的陰影效果且光的提光
可明顯的與底色有所不同。另一個重要的元素是控制
其強度，尤其是使用粉筆或彩色蠟筆時。提光的白色
部分取決於在底紙施作時使用色棒的強度。

提光的筆觸若過於強烈則會非常難以擦除，而且
當它與白色粉筆或底層碳顏料混合時更是如此。因
此，建議謹慎，不要過於誇釋亮澤，不然就要以點
加的方式、含蓄的、一點一點的、分次疊加的匯入圖
中，以找到最合適的最終色調。

▼ 白色粉筆的提亮，在兩種顏色的技巧中表現出色；
　它們與漸層和輕柔的色調過渡相融合。

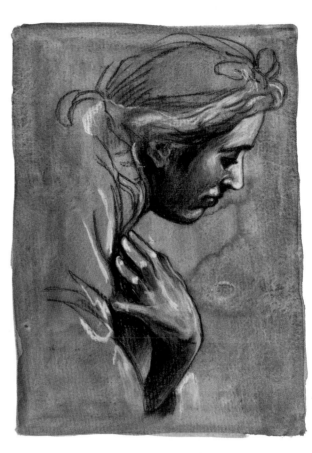

▼ 於乾燥後，水粉會形成一層堅固且足夠耐磨的表層，
　有利於從細節繪製到陰影的漸層石墨鉛筆的繪製。

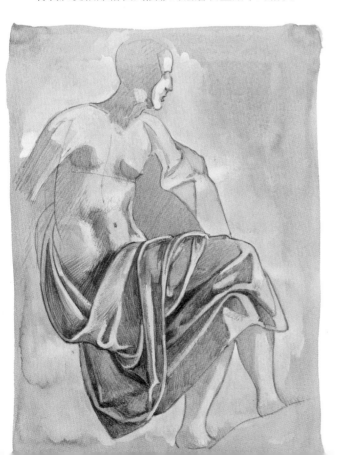

▶ 在這邊，光的
提亮應優先於
繪圖。圖案使
用棕色色調背
景上的白色水
粉以水彩作業
方式構成。水
粉乾燥後，再
用石墨鉛筆完
成繪圖。

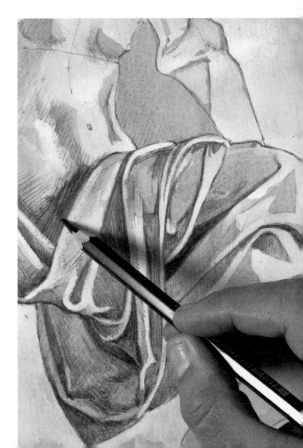

樣畫的特性

A

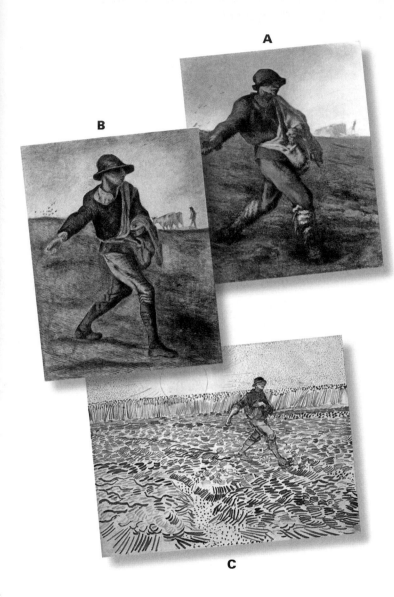

B

大師們一直是學生們、繪圖的愛好者們、臨摹者們與模仿者們努力抄襲模仿的對象，藉由每一幅他們仿製的作品，每一個筆觸與每個效果努力地模仿大師們的風格，對於大師們的敬意沒有為什麼必須是完全的。

欽佩與模仿是製作抄本的最適當的開始，但是每個人都應找到最適合自己的作業方式，讓他的個性也能顯現在他的作品中得以展現，藉由變更紙張的色調甚或變更使用的繪畫器具。儘管是很含蓄的，這些修改都已經在本書所包含的一些練習中進行了。

▶ 如果樣畫是徒手繪製的，是自發的、自由的，那就沒有必要採取預防措施來實現精確的草圖配置，它就是一個與原始模型有明顯的區別的很好的練習課題。德瑞莎・希冀完成的畫作。

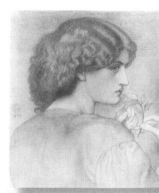

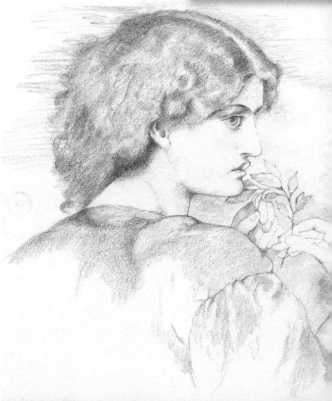

C

A. 許多藝術家在過去的大師作品的抄本中去尋找他們繪畫的靈感。請注意這幅由尚・法蘭索瓦・米勒所繪製的播種者的畫作。

B. 根據米勒的作品，梵谷繪製了相同模型的不同版本，而不是試圖製作精確的抄本，而是重新創作了一個較為自由的繪圖。

C. 對這個人物的無數研究導致了許多畫作與預畫草圖，它們為梵谷一些最著名的畫作做了準備。

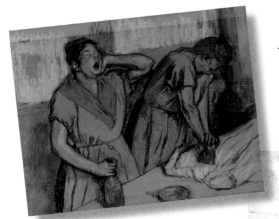

◀ 埃德加・德加（Edgar Degas）的《燙衣服的女人》這幅畫作，是使用石墨鉛筆進行陰影分佈與其他構圖方面研究的良好起點。由德瑞莎・希冀製作的抄本。

　　臨摹並不總是意味著必須要將繪圖的詮釋發揮到極致，調整繪圖、比例甚至讓觀眾面對必須區分原始作品與抄本的困境。還有另一種工作方式：更隨興地作畫，無論是否與原圖有所不同，原圖僅用於啟發繪圖的靈感或給予一道簡單的陰影，僅僅是給予致意而不必要製作出一幅精確的抄本。因此，臨摹樣畫也可以成為一種簡單的娛樂，一種練習畫風的方式，以勾勒畫作的方式學習並超越大師們的作品。

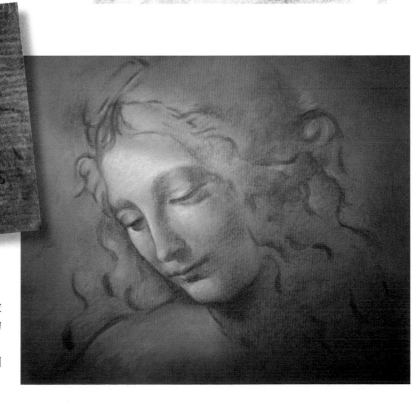

▶ 李奧納多・達文西最著名的研究可用來做為實行身體的立體感與人體頭部體積的作業的理由。在一張彩色的背景上作業，使用白粉筆進行漸層與提亮作業。由米列雅・西芬德斯繪製的抄本。

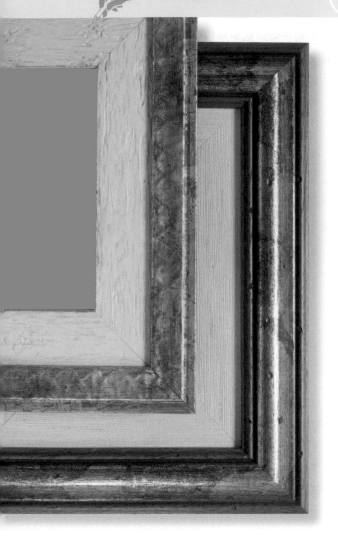

固定與上框

　　當畫作完成時，建議噴上定畫噴霧劑以防止顏料顆粒在繪製過程中或之後自底紙上分離。畫作的成品不應使用隨便取得的畫框。選擇能夠替完成畫作增添光彩的畫框遠比想像中的還要重要。它應當是看來仿舊、具條紋的模製品。

　　它的顏色不需要非常豐富多彩或飽和，因為目的是為作品提供空氣感與優雅感。太多鮮豔的顏色將使最終的繪圖結果顯得庸俗。建議使用幾種畫框顏色：白色、蜂蜜色、桃花心木色和其他大地色，古畫框清漆或銀色或金色染色。畫框可以在畫框與畫架店購買，但也可以在販售舊物的小商店內找到它的蹤跡。在那裡，可以找到有裝飾或舊式的木製框架，一旦清潔並放上玻璃後，看來就會像新的一樣。

▲ 若要將一張古圖的抄本進行提亮，應找到與該風格相符的畫框。雕框細緻並具金色或銀色圖層的畫框始終都是一個不錯的選擇。

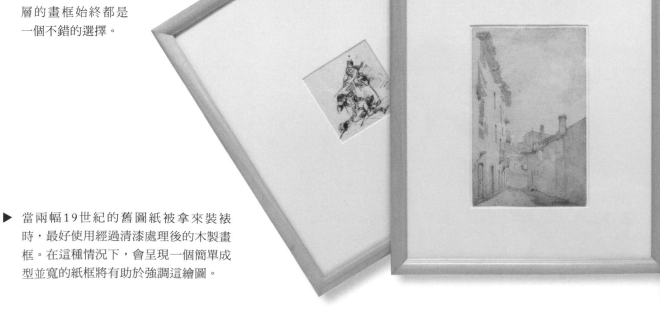

▶ 當兩幅19世紀的舊圖紙被拿來裝裱時，最好使用經過清漆處理後的木製畫框。在這種情況下，會呈現一個簡單成型並寬的紙框將有助於強調這繪圖。

◀ 像這樣的舊畫框可以在小型古董市場裡購買到；它們的價格優惠且適用於大師作品抄本的風格。

通常，這種類型的作品會建議放個紙框。帶有紙框的框架由帶有紙板的框架組成，形成一個方窗，這除了可以用來防止玻璃接觸作品外，也還隱藏了圖紙的邊緣並在紙張和框架之間留下了中性空間。通常情況下，這些作品的繪圖都沒有繪製沒有到它的邊緣。

紙框為圖片增添了一絲優雅氣息，突顯了畫作的線條線條與其陰影層次。

為了將這些作品固定到紙框上，通常使用不含酸的雙面膠帶。這種膠帶可以在將米拆除畫作時，而不會損壞紙張。然後在框架的背面，無論是在板子上還是在框架的頂部，你必須放置相框掛架片或掛環五金，用於懸掛作品的器具。

▲ 紙框是以卡紙所製的小邊框，有四邊形的一個窗框。它用來分隔畫作與木框畫作，使作品更顯突出。

▼ 因圖案很容易被毀壞，因此完成後就應將其固定。在約15或20公分處施加一層薄薄的定畫劑。

▼ 紙框的主要功能用於隱藏可能影響畫作（呈現）的不精確邊距與畫作未繪製的地方。它們通常為白色或原始的顏色，藉此對比來突顯畫作的顏色。

Art Tree
創藝樹　創意樹系列22

向大師學繪畫

西方藝術大師名畫復刻版，讓繪畫技巧升級的 14 堂繪畫課

DIBUJAR COMO LOS GRANDES MAESTROS

作　　者　西班牙派拉蒙專業團隊
譯　　者　賴玫瑜
總 編 輯　何玉美
主　　編　紀欣怡
責任編輯　吳珈綾
封面設計　萬亞雯
內文排版　許貴華

出版發行　采實文化事業股份有限公司
行銷企劃　陳佩宜‧黃于庭‧馮羿勳‧蔡雨庭
業務發行　張世明‧林踏欣‧林坤蓉‧王貞玉
國際版權　王俐雯‧林冠妤
印務採購　曾玉霞
會計行政　王雅蕙‧李韶婉
法律顧問　第一國際法律事務所　余淑杏律師
電子信箱　acme@acmebook.com.tw
采實官網　www.acmebook.com.tw
采實臉書　www.facebook.com/acmebook01

I S B N　978-986-507-049-6
定　　價　499元
初版一刷　2020年3月
劃撥帳號　50148859
劃撥戶名　采實文化事業股份有限公司
　　　　　104 台北市中山區南京東路二段 95號 9樓
　　　　　電話：(02)2511-9798　傳真：(02)2571-3298

國家圖書館出版品預行編目資料

向大師學繪畫：西方藝術大師名畫復刻版,讓繪
畫技巧升級的14堂繪畫課/西班牙派拉蒙專業
團隊著；賴玫瑜譯. -- 初版. -- 臺北市：采實文化,
2020.3
　面；　公分. -- (創藝樹系列；22)
譯自：DIBUJAR COMO LOS GRANDES MAESTROS
ISBN 978-986-507-049-6(精裝)

1.繪畫技法

947.18　　　　　　　　　　　　108014783

采實出版集團
ACME PUBLISHING GROUP

© Copyright 2016 ParramonPaidotribo-World Rights
Published by Parramon Paidotribo, S.L., Spain
Production: Sagrafic, S.L
Text: Gabriel Martin
Photographies: Nos&Soto
Drawings: Mireia Cifuentes, Merche Gaspar, Gabriel
Martín and Teres Seguí
Complex Chinese Translation Right © ACME
PUBLISHING CO., LTD , 2019 Printed in Spain